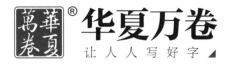

传世碑帖高清原色放大对照本　华夏万卷 编

欧阳询九成宫醴泉铭

CNS PUBLISHING & MEDIA　湖南美术出版社

全国百佳图书出版单位

·长沙·

图书在版编目（CIP）数据

欧阳询九成宫醴泉铭 / 华夏万卷编 . — 长沙：湖南美术出版社，2022.10（2023.3重印）
（传世碑帖高清原色放大对照本）
ISBN 978-7-5356-9851-3

Ⅰ.①欧… Ⅱ.①华… Ⅲ.①楷书–碑帖–中国–唐代 Ⅳ.①J292.24

中国版本图书馆CIP数据核字(2022)第138376号

OUYANG XUN JIUCHENG GONG LIQUAN MING

欧 阳 询 九 成 宫 醴 泉 铭
（传世碑帖高清原色放大对照本）

出 版 人：黄　啸
编　　者：华夏万卷
责任编辑：邹方斌　彭　英
责任校对：李梦莹
装帧设计：华夏万卷
出版发行：湖南美术出版社
　　　　　（长沙市东二环一段622号）
经　　销：全国新华书店
印　　刷：成都兴怡包装装潢有限公司
开　　本：880×1230　　1/16
印　　张：6.5
版　　次：2022年10月第1版
印　　次：2023年3月第2次印刷
书　　号：ISBN 978-7-5356-9851-3
定　　价：25.00元

邮购联系：028-85973057　　邮编：610000
网　　址：http://www.scwj.net
电子邮箱：contact@scwj.net
如有倒装、破损、少页等印装质量问题,请与印刷厂联系斣换。
联系电话：028-85939803

欧阳询《九成宫醴泉铭》原碑及范字详解

欧阳询（557—641），字信本，潭州临湘（今湖南长沙）人，历陈、隋、唐三朝。隋朝时，曾官至太常博士。入唐后，曾任五品给事中、太子率更令、弘文馆学士等职，世称"欧阳率更"。欧阳询擅书法，尤以楷书最为著名，与颜真卿、柳公权、赵孟頫合称"楷书四大家"，与同代的虞世南、褚遂良、薛稷并称为"唐初四大书家"。其书兼撮众法，备为一体，世称"欧体"。

《九成宫醴泉铭》镌立于唐贞观六年（632），由魏徵撰文，欧阳询书丹。此碑是唐代楷书的经典范本，有"楷书极则"的美誉。

唐贞观五年（631），太宗皇帝将隋代仁寿宫扩建成避暑行宫，并更名为"九成宫"。醴泉即甘美的泉水，碑文中引经据典说明醴泉喷涌而出是"天子令德"所致。因此铭石颂德，便有了这篇文辞典雅的《九成宫醴泉铭》。九成宫遗址今位于陕西麟游县城西2.5公里处，《九成宫醴泉铭》碑石仍屹立于此。碑文中叙述了九成宫的来历及宫殿建筑的壮观，颂扬了唐太宗的文治武功和节俭精神。行文至最后，忠耿的魏徵还不忘提出"居高思坠，持满戒溢"的谏言。

欧体用笔刚健，起止处斩钉截铁、干净利落，笔势内撅，骨法遒劲，结字内紧外舒，笔画于瘦硬中含方峻，字形于平正中寓险绝，法度严谨，风格鲜明。《九成宫醴泉铭》即是欧阳询楷书中的经典作品。

本书采用碑帖与范字跨页对照的形式，左页展示《九成宫醴泉铭》原碑，右页精选其中范字进行放大精讲。在放大单字的过程中尽量保持字迹原貌，不损失局部尤其是笔画精细之处的用笔信息。技法讲解全面细致、通俗易懂，便于读者临习碑帖，掌握书写基本功。

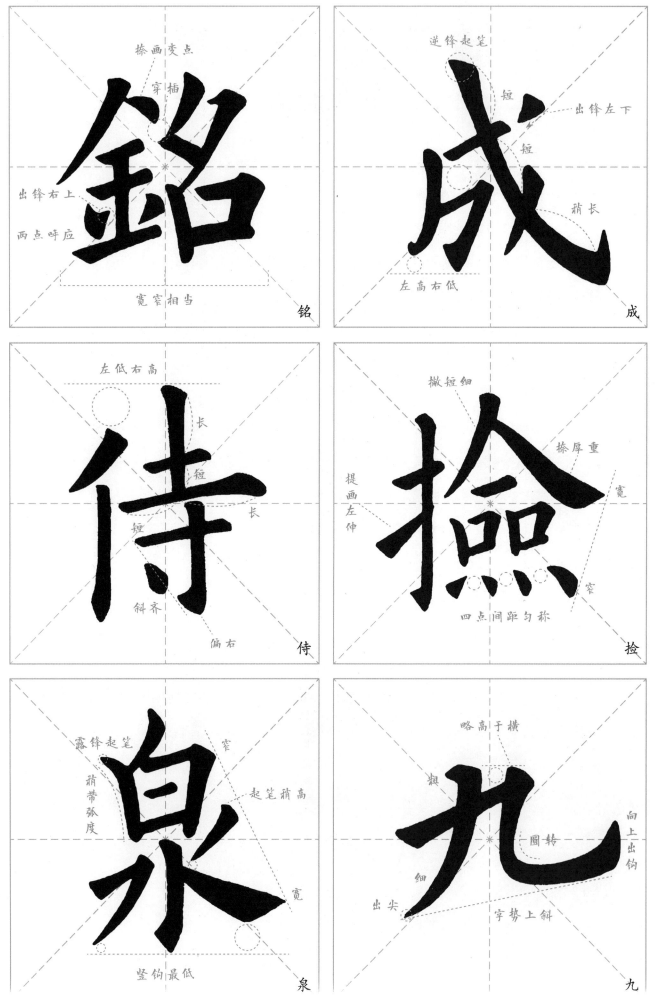

捺画变点
穿插
出锋右上
两点呼应
宽窄相当
铭

逆锋起笔
短
出锋左下
短
稍长
左高右低
成

左低右高
长
短
长
短
斜齐
偏右
侍

撇短细
捺厚重
宽
提画左伸
窄
四点间距匀称
捡

露锋起笔
窄
稍带弧度
起笔稍高
宽
竖钩最低
泉

略高于横
粗
向上出钩
细
圆转
出尖
字势上斜
九

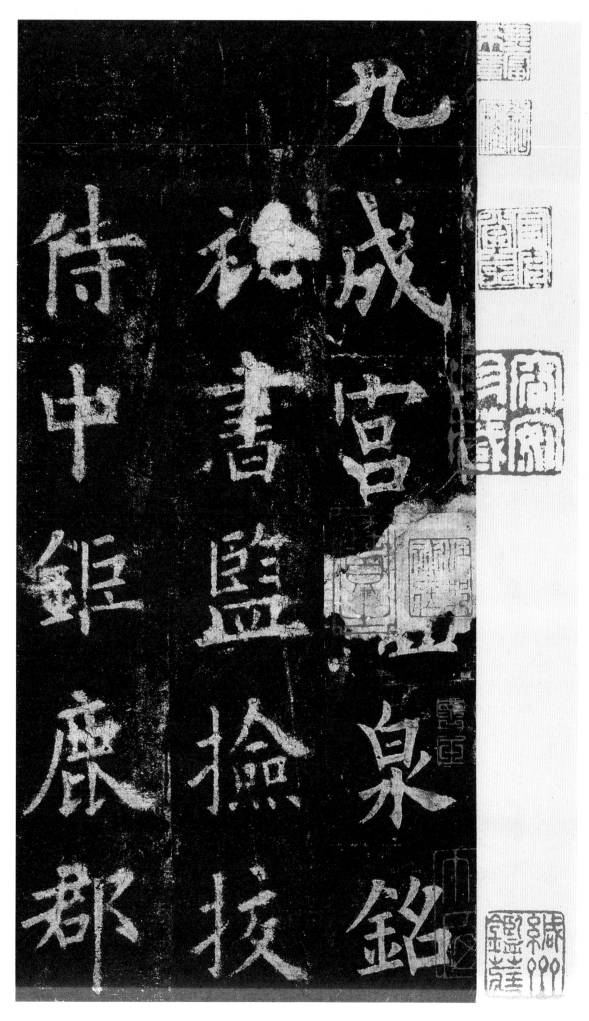

九成宫醴泉铭。秘书监捡（检）挍（校）侍中、钜鹿郡

九成宫醴泉铭

秘书监捡挍侍中钜鹿郡

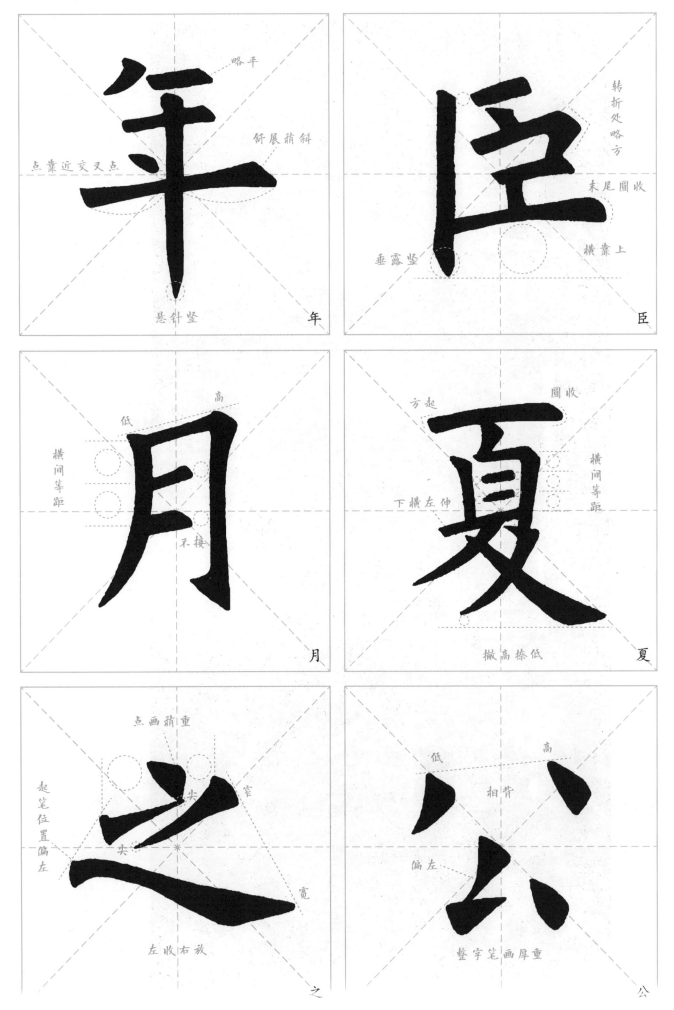

略平

舒展稍斜

点靠近交叉点

悬针竖

年

转折处略方

末尾圆收

横靠上

垂露竖

臣

高

低

横间等距

不接

月

方起

圆收

横间等距

下横左伸

撇高捺低

夏

点画稍重

起笔位置偏左

尖

尖

窄

宽

左收右放

之

低

高

相背

偏左

整字笔画厚重

公

4

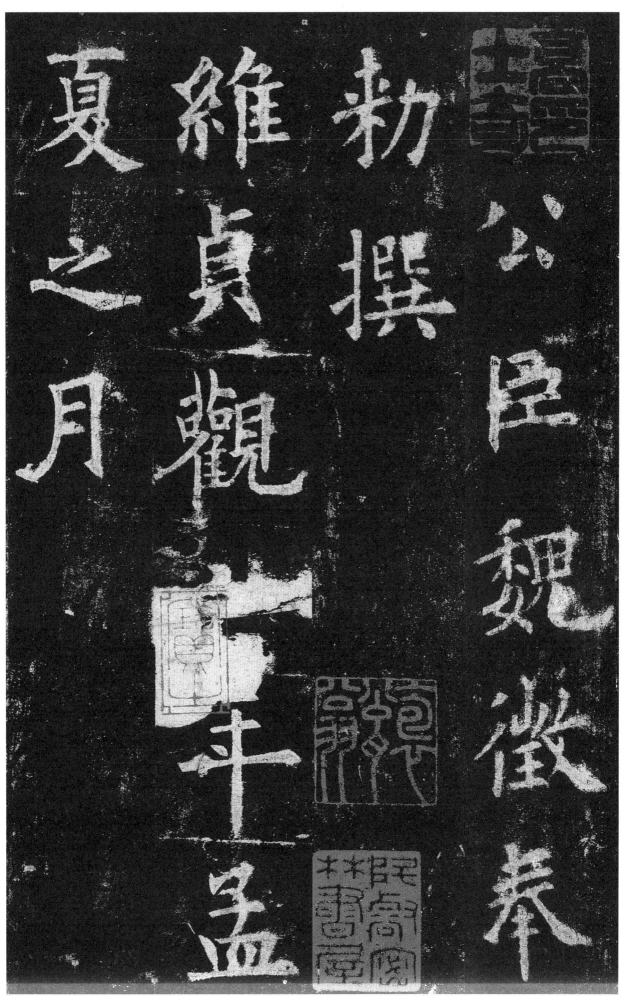

夏維勅

之貞撰公

月觀臣

魏

徵

奉

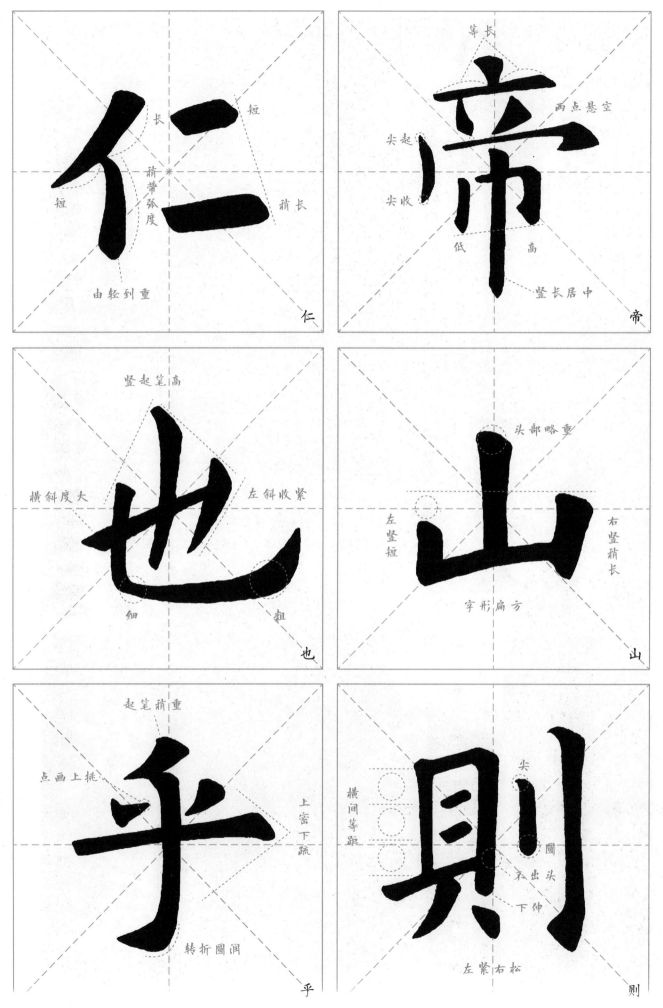

仁　帝

长　短
稍带弧度
短　稍长
由轻到重

等长　尖起　尖收　两点悬空
低　高
竖长居中

也　山

竖起笔高
横斜度大　左斜收紧
细　粗

头部略重
左竖短　右竖稍长
字形扁方

平　则

起笔稍重
点画上挑
上密下疏
转折圆润

横间等距　尖　圆　末出头　下伸
左紧右松

6

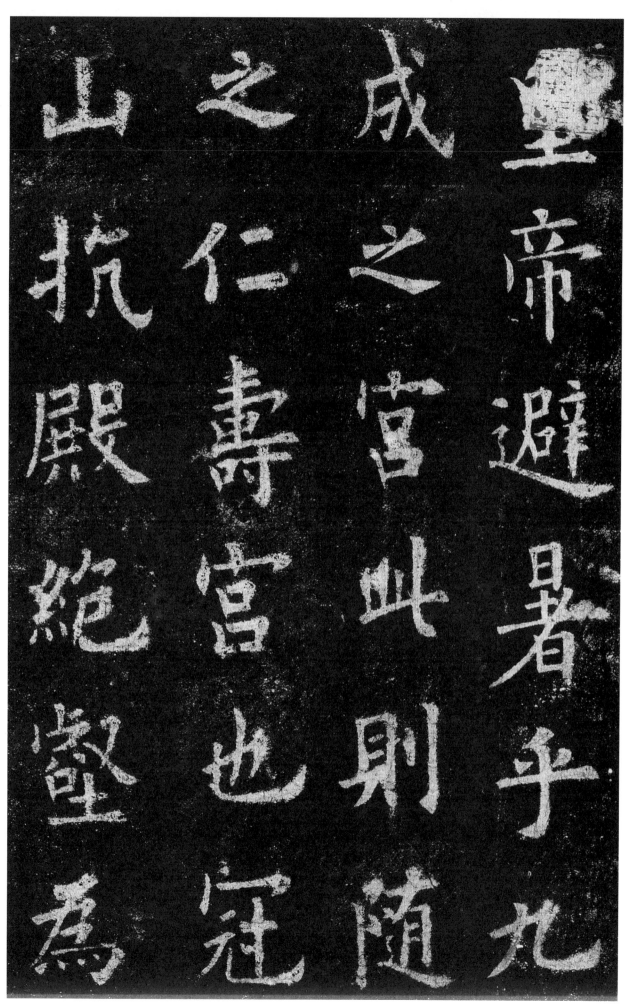

皇帝避暑乎九成之宫，此则随（隋）之仁寿宫也。冠山抗殿，绝壑为

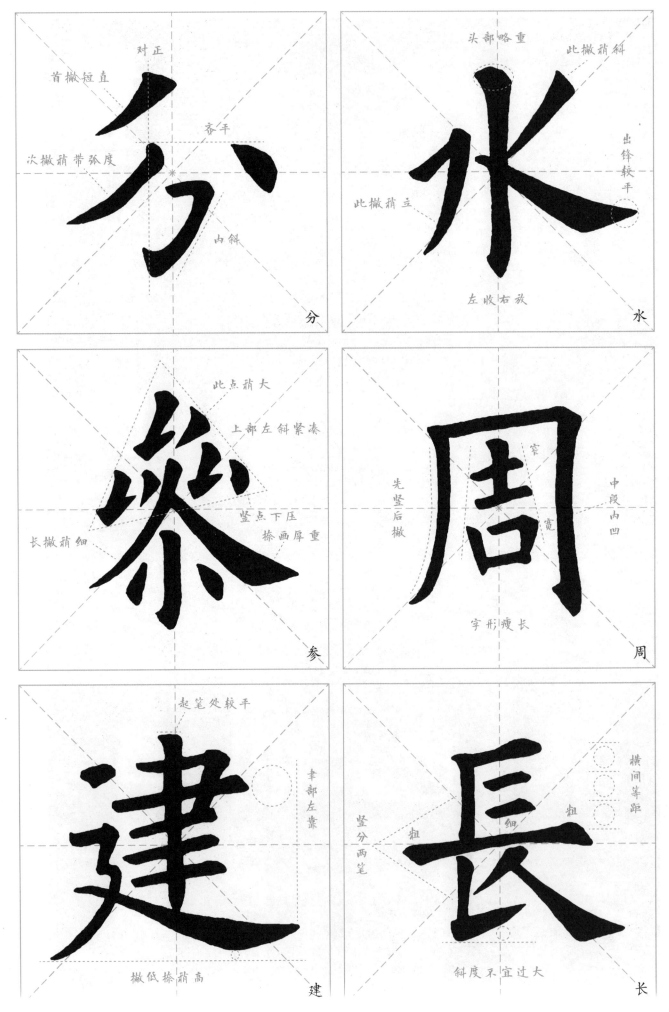

分

对正
首撇短直
齐平
次撇稍带弧度
内斜

水

头部略重
此撇稍斜
出锋较平
此撇稍立
左收右放

参

此点稍大
上部左斜紧凑
竖点下压
捺画厚重
长撇稍细

周

窄
中段内凹
宽
先竖后撇
字形瘦长

建

起笔处较平
聿部左靠
撇低捺稍高

长

横间等距
粗
细
粗
竖分两笔
斜度不宜过大

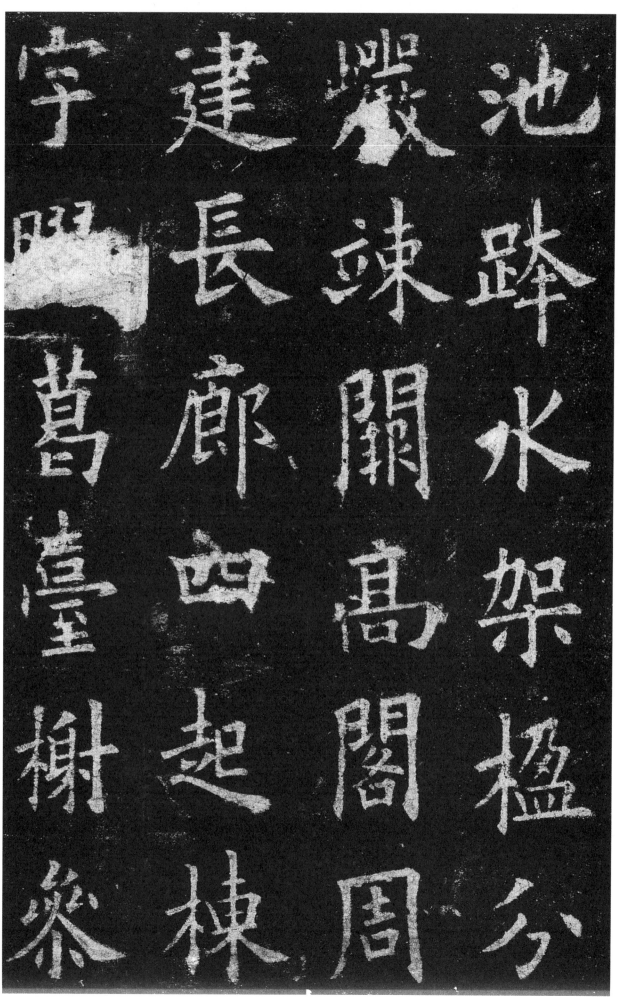

池。跨水架楹，分岩竦阙。高阁周建，长廊四起。栋宇胶葛，台榭参

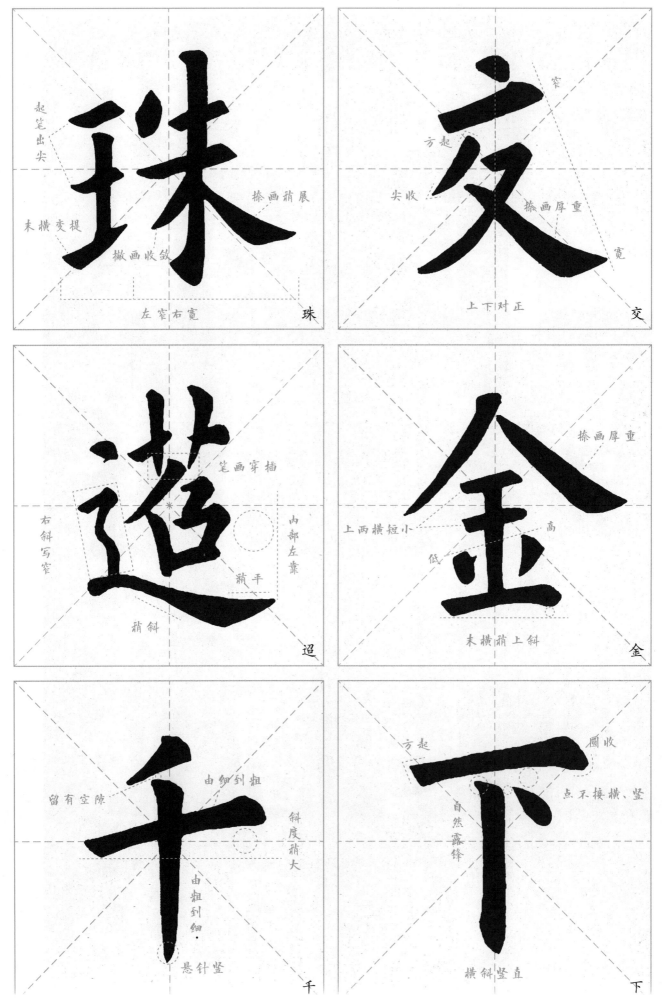

珠

起笔出尖
末横变提
撇画收敛
捺画稍展
左窄右宽

交

方起
尖收
捺画厚重
宽
上下对正

遒

右斜写窄
笔画穿插
内部左靠
稍平
稍斜

金

捺画厚重
上两横短小
高
低
末横稍上斜

千

留有空隙
由细到粗
斜度稍大
由粗到细
悬针竖

下

方起
圆收
点不接横、竖
自然露锋
横斜竖直

差。仰视则超递百寻，下临则峥嵘千仞。珠璧交映，金碧相晖。照

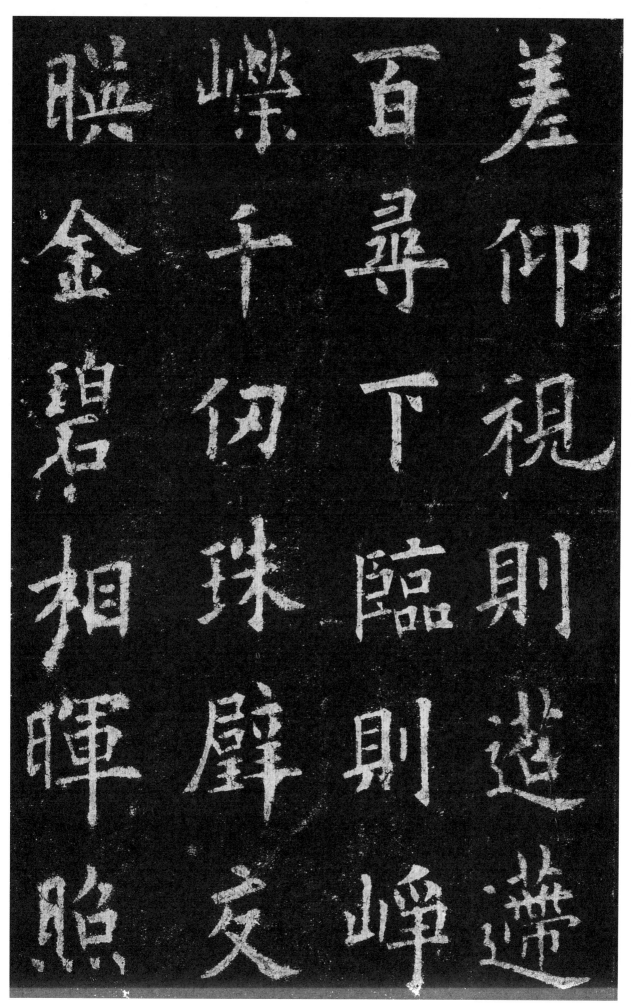

差仰视则超递�*
百寻下临则峥*
嵘千仞珠璧交
朕金碧相晖照

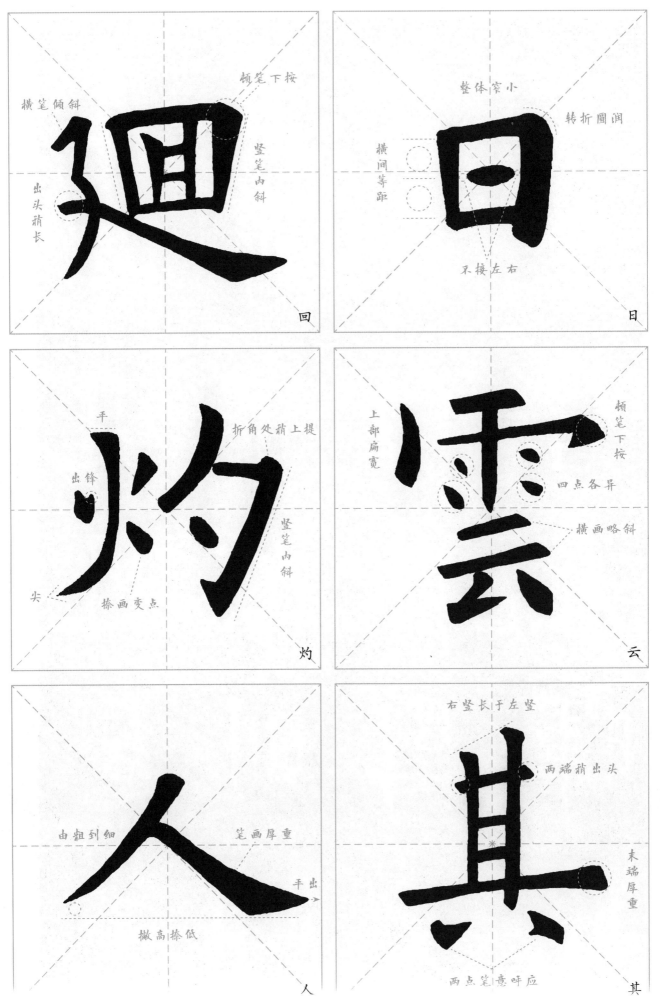

廻　顿笔下按　横笔倾斜　竖笔内斜　出头稍长　回

日　整体窄小　转折圆润　横间等距　不接左右　日

灼　平　出锋　折角处稍上提　竖笔内斜　尖　捺画变点　灼

雲　上部扁宽　顿笔下按　四点各异　横画略斜　云

人　由粗到细　笔画厚重　平出　撇高捺低　人

其　右竖长于左竖　两端稍出头　末端厚重　两点笔意呼应　其

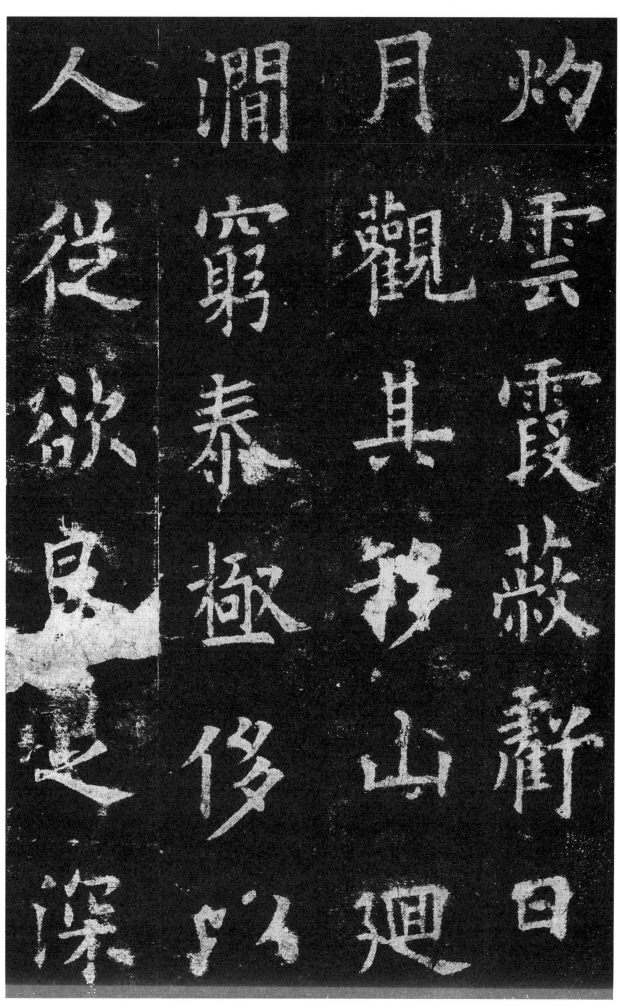

灼雲霞蔽亏日

觀其移山廻

澗窮泰極侈以

人從欲良足深

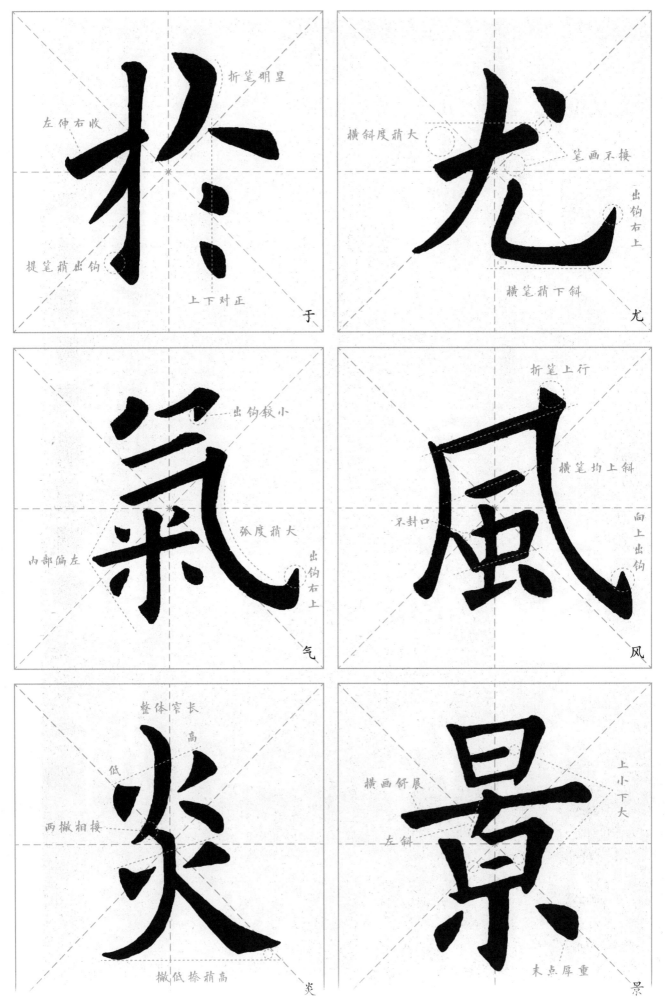

折笔明显

左伸右收

提笔稍出钩

上下对正

于

横斜度稍大

笔画不接

出钩右上

横笔稍下斜

尤

出钩较小

弧度稍大

内部偏左

出钩右上

气

折笔上行

横笔均上斜

不封口

向上出钩

风

整体窄长

高

低

两撇相接

撇低捺稍高

炎

横画舒展

左斜

上小下大

末点厚重

景

14

尤至於炎景流金無鬱蒸之氣凄清微風徐動有凄之凉信安體

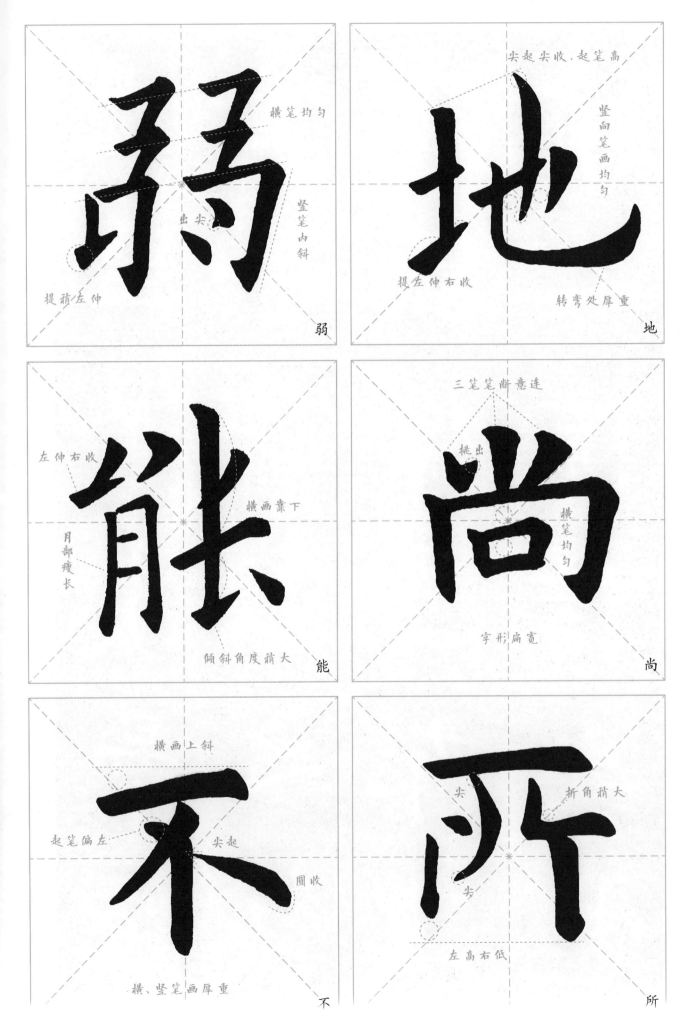

弱

横笔均匀

出尖

竖笔内斜

提稍左伸

尖起尖收，起笔高

竖向笔画均匀

提左伸右收

转弯处厚重

地

左伸右收

月部瘦长

横画靠下

倾斜角度稍大

能

三笔笔断意连

挑出

横笔均匀

字形扁宽

尚

横画上斜

起笔偏左

尖起

圆收

横、竖笔画厚重

不

尖

折角稍大

尖

左高右低

所

16

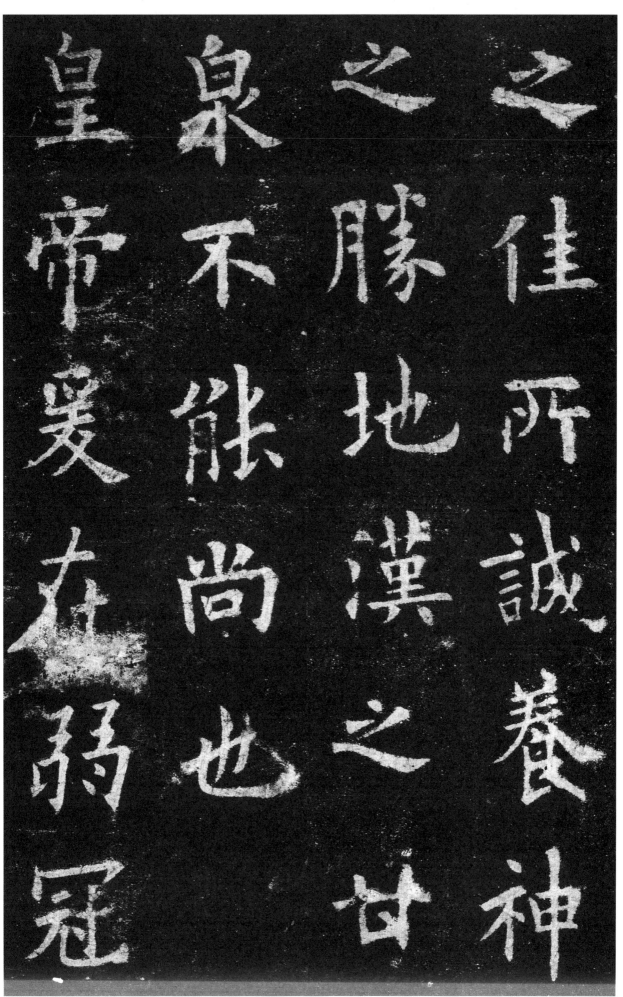

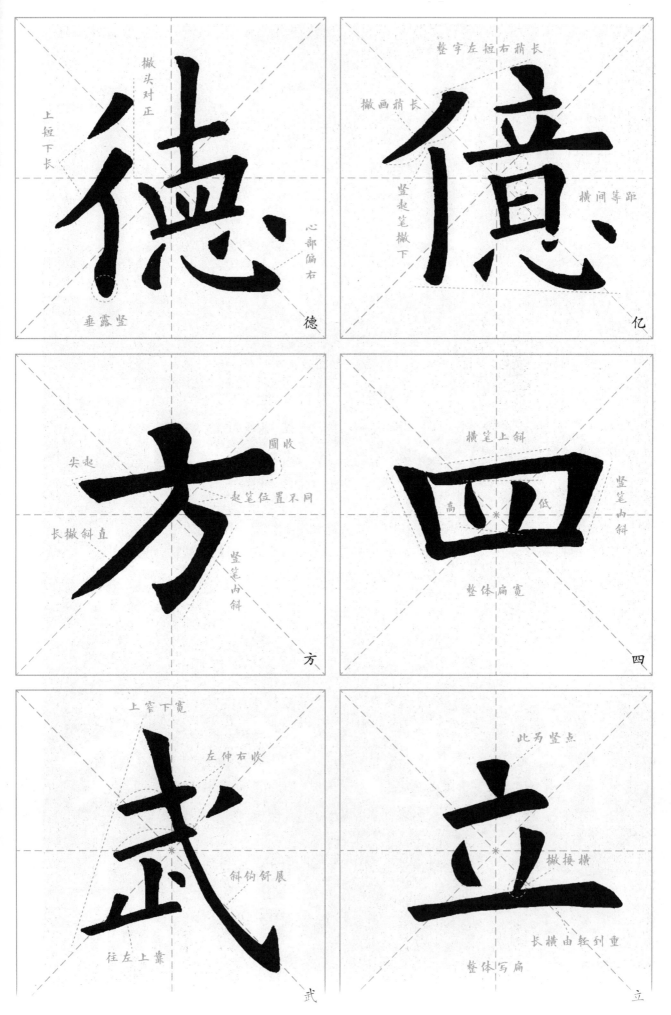

德

撇头对正
上短下长
心部偏右
垂露竖

億

整字左短右稍长
撇画稍长
竖起笔撇下
横间等距

方

尖起
圆收
起笔位置不同
长撇斜直
竖笔内斜

四

横笔上斜
高
低
竖笔内斜
整体扁宽

武

上窄下宽
左伸右收
斜钩舒展
往左上靠

立

此为竖点
撇接横
长横由轻到重
整体写扁

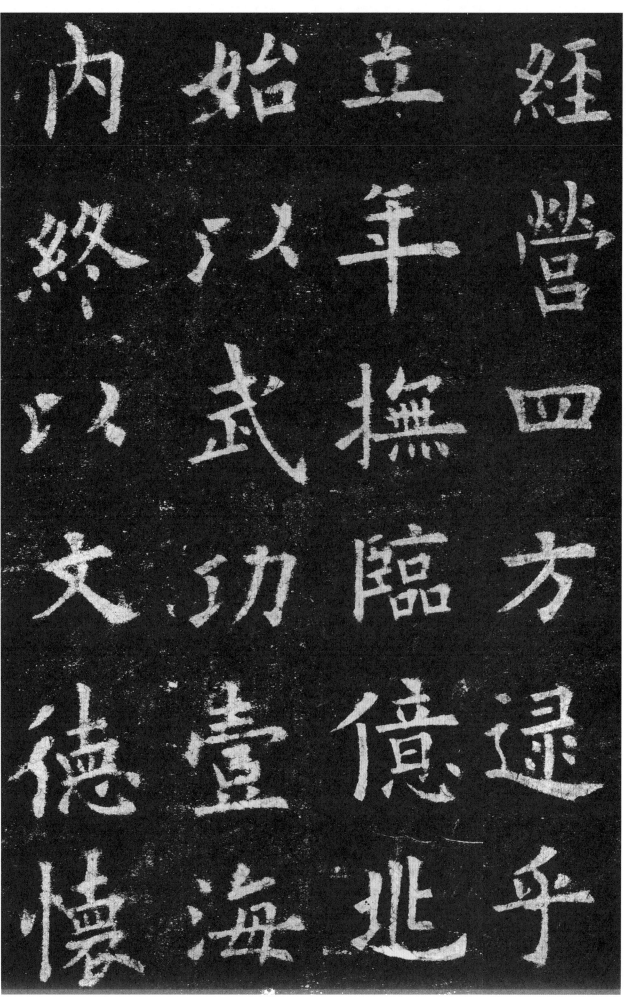

经营四方 逮乎

嘗四方

立年撫臨億兆

始以年撫功臨億兆北

內終以文武功壹海

以文德壹海

德懷海兆乎

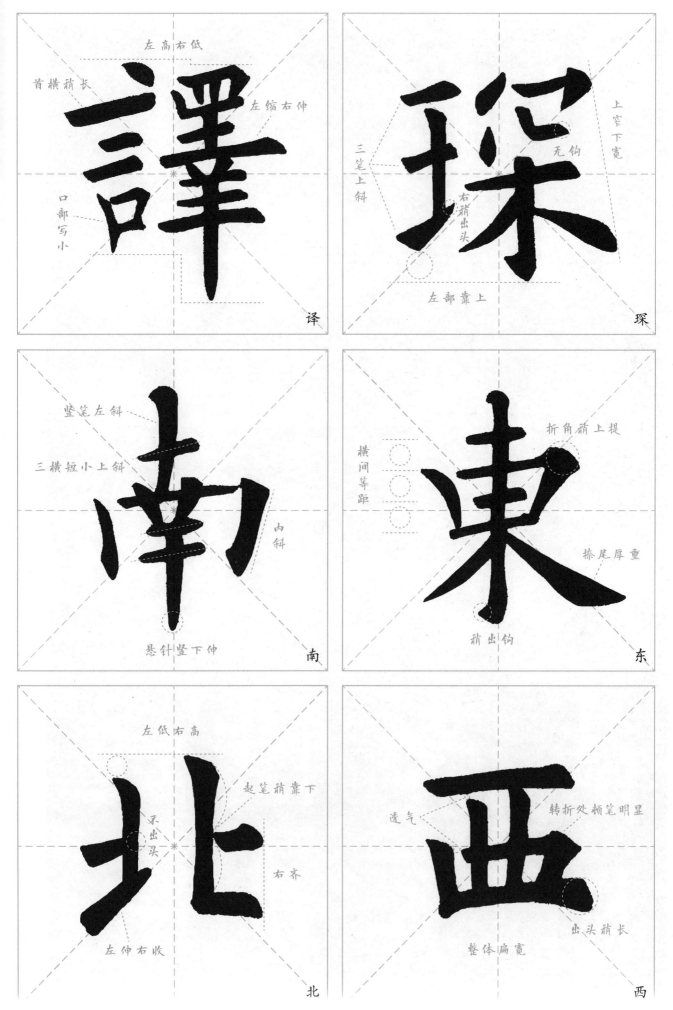

译

琛

南

东

北

西

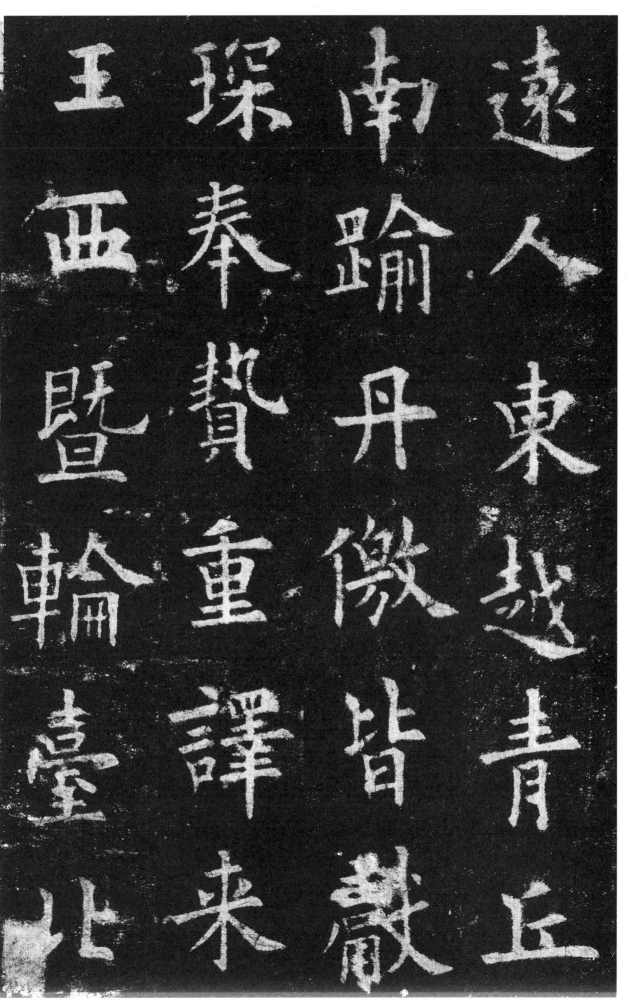

远人东越青丘
南逾丹徼皆献
琛奉贽重译来
王西暨轮台

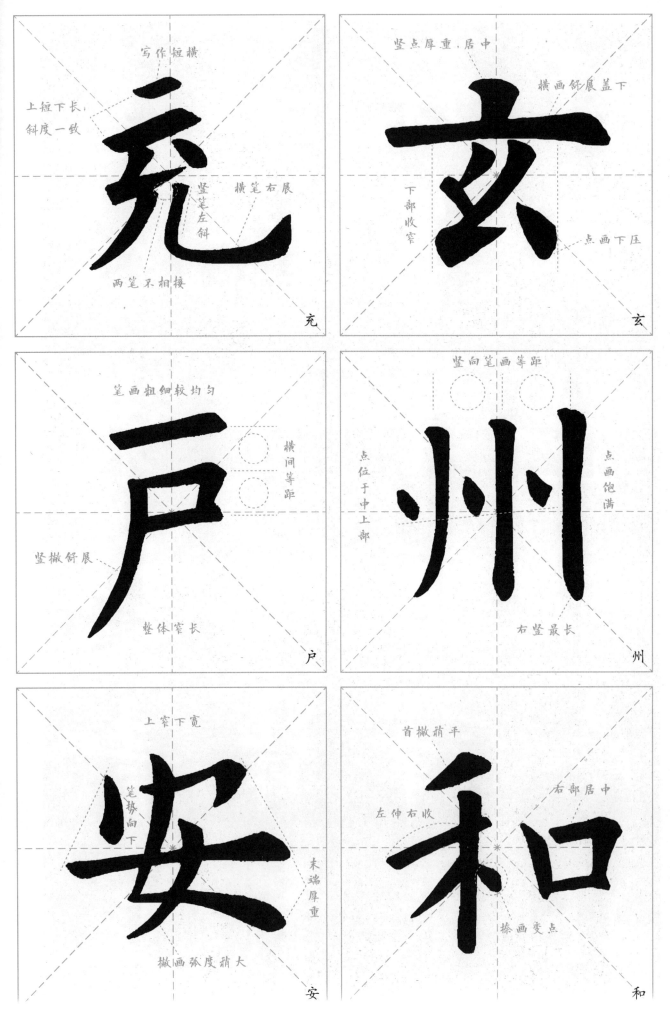

写作短横
上短下长，斜度一致
竖笔左斜
横笔右展
两笔不相接

充

竖点厚重，居中
横画舒展盖下
下部收窄
点画下压

玄

笔画粗细较均匀
横间等距
竖撇舒展
整体窄长

户

竖向笔画等距
点位于中上部
点画饱满
右竖最长

州

上窄下宽
笔势向下
末端厚重
撇画弧度稍大

安

首撇稍平
右部居中
左伸右收
捺画变点

和

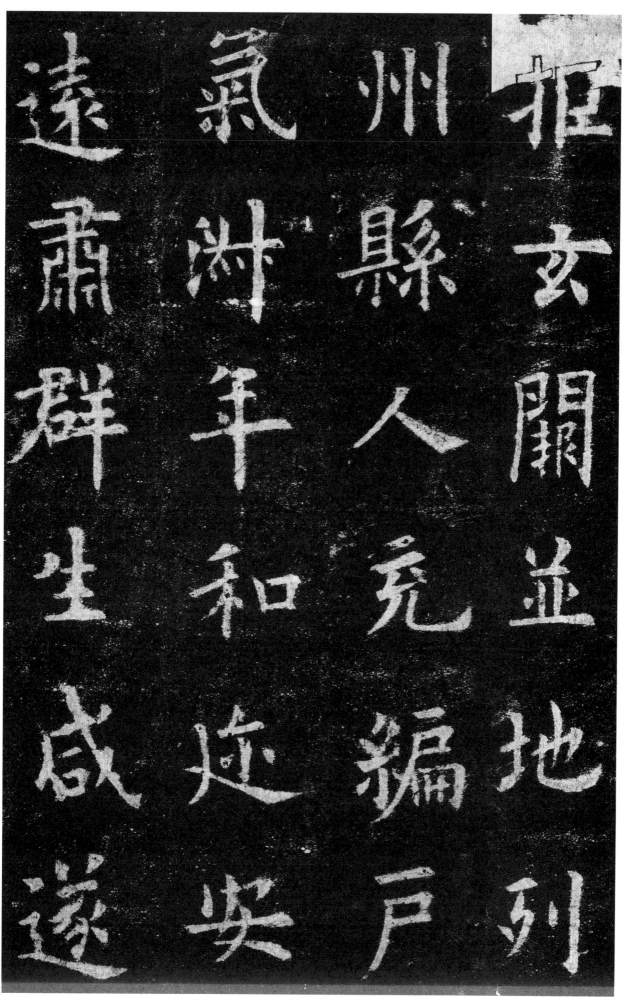

拒玄阙，并地列州县，人充编户。气淑年和，迩安远肃，群生咸遂，

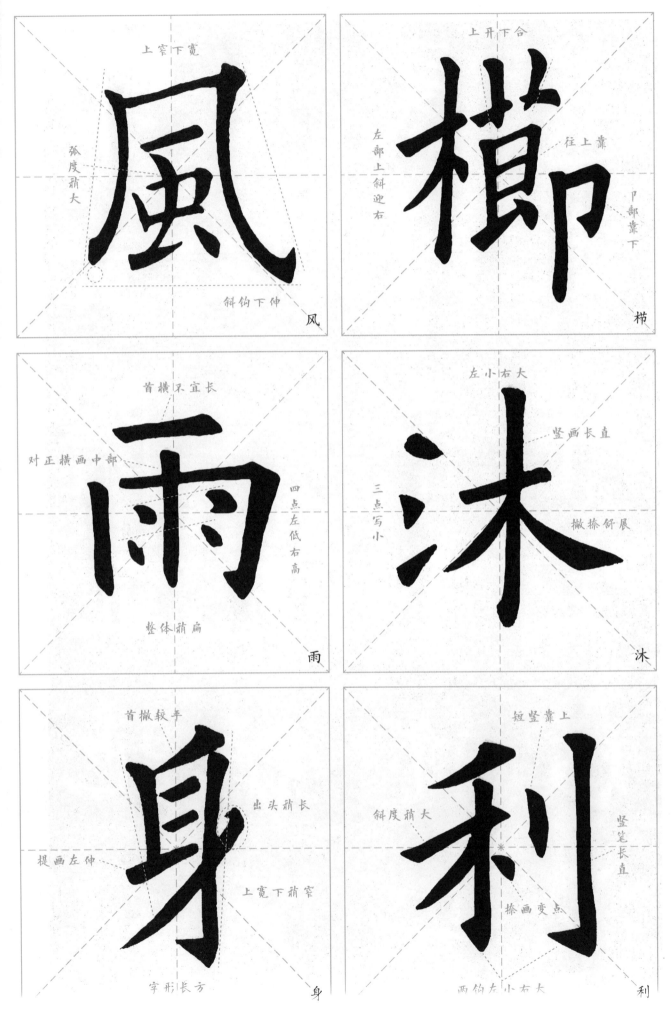

風　上窄下宽　弧度稍大　斜钩下伸　风

櫛　上开下合　左部上斜迎右　往上靠　卩部靠下　栉

雨　首横不宜长　对正横画中部　四点左低右高　整体稍扁　雨

沐　左小右大　竖画长直　三点写小　撇捺舒展　沐

身　首撇较平　出头稍长　提画左伸　上宽下稍窄　字形长方　身

利　短竖靠上　竖笔长直　斜度稍大　捺画变点　两钩左小右大　利

灵
贶
毕
臻
虽
藉

二
仪
之
功
终
资

一
人
之
虑
遗
身

利
物
栉
风
沐
雨

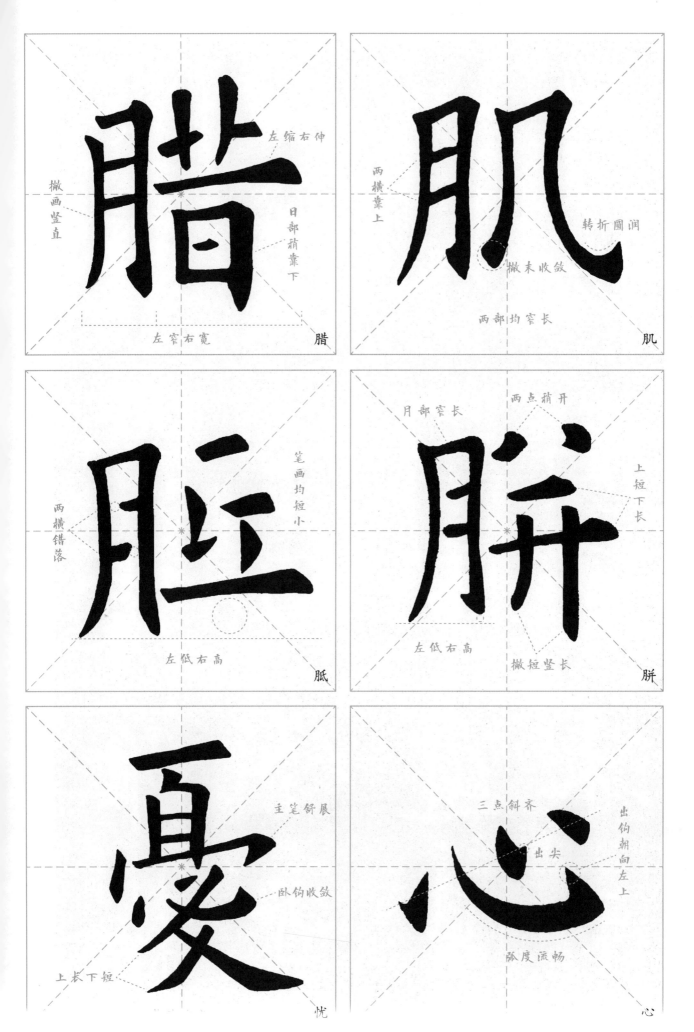

腊　　撇画竖直　左缩右伸　日部稍靠下　左窄右宽

肌　　两横靠上　转折圆润　撇末收敛　两部均窄长

胝　　两横错落　笔画均短小　左低右高

胼　　月部窄长　两点稍开　上短下长　左低右高　撇短竖长

忧　　主笔舒展　卧钩收敛　上长下短

心　　三点斜齐　出尖　出钩朝向左上　弧度流畅

26

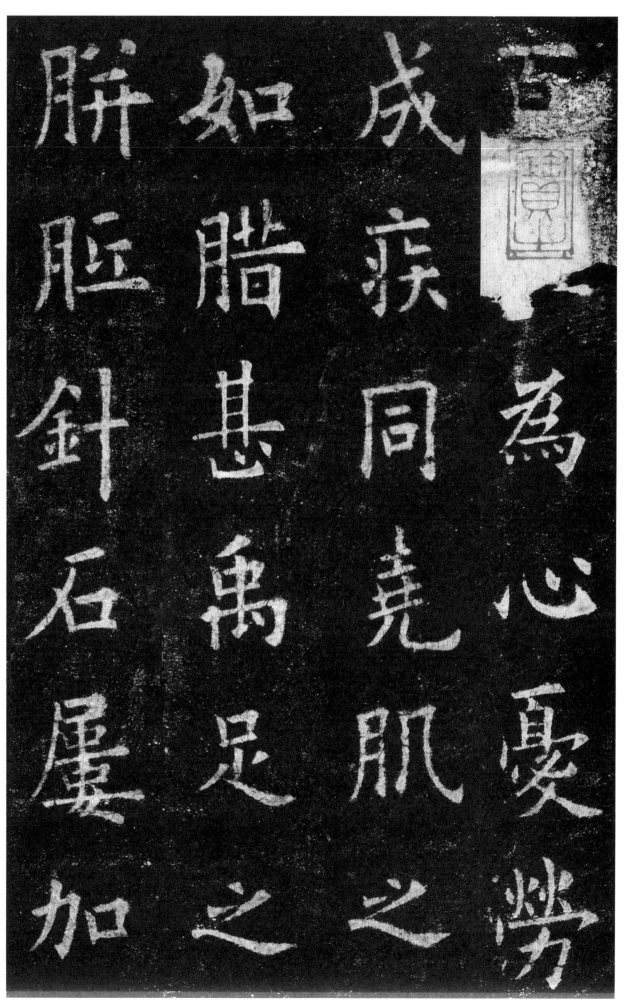

胼胝针石屡加

如腊甚禹足之

成疾同尧肌之

为心忧劳

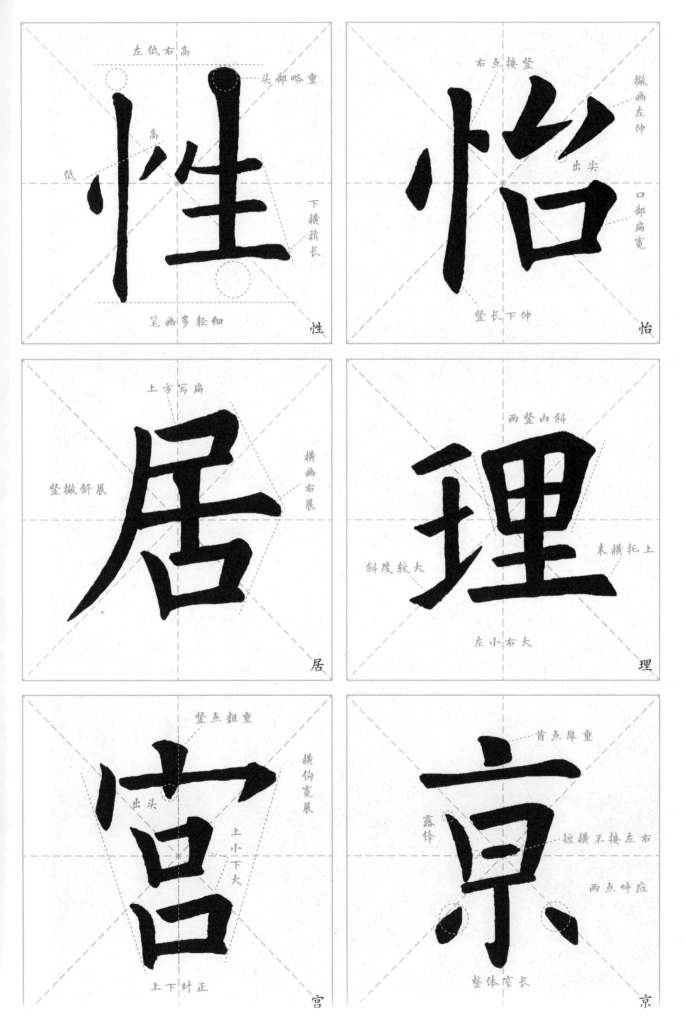

性

左低右高　头部略重
高
低
下横稍长
笔画多轻细
性

怡

右点接竖　撇画左伸
出尖
口部扁宽
竖长下伸
怡

居

上方写扁
横画右展
竖撇舒展
居

理

两竖内斜
末横托上
斜度较大
左小右大
理

宫

竖点粗重
横钩宽展
出头
上小下大
上下对正
宫

京

首点厚重
露锋
短横不接左右
两点呼应
整体窄长
京

腠理猶滯爰居

京室每弊炎暑

群下請建離宮

庶可怡神養性

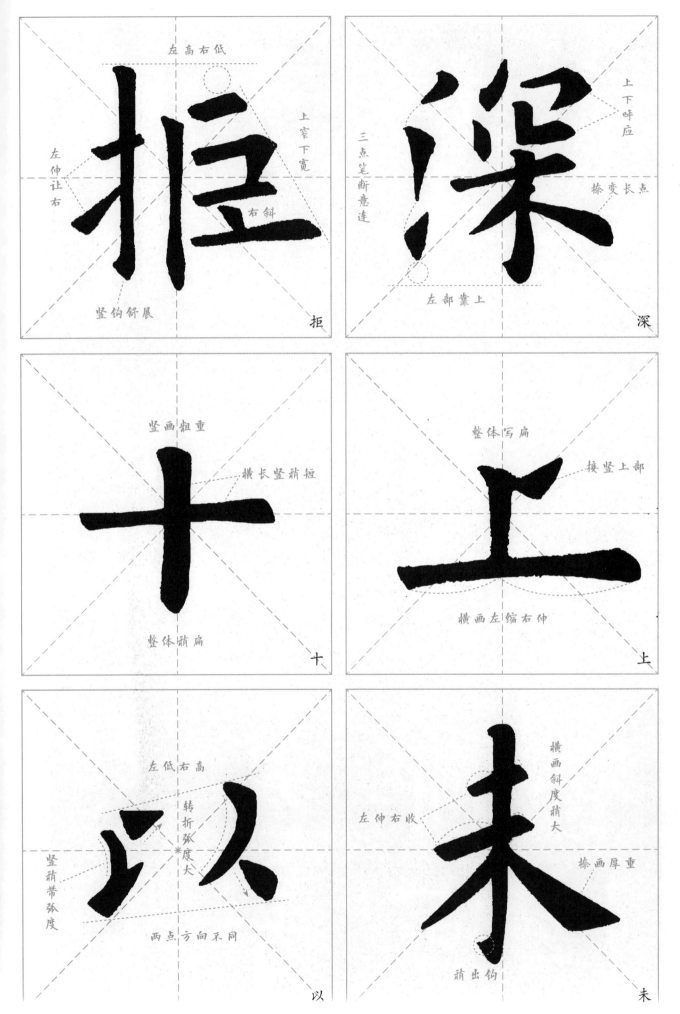

左高右低
上窄下宽
右斜
左伸让右
竖钩舒展
拒

上下呼应
捺变长点
三点笔断意连
左部靠上
深

竖画粗重
横长竖稍短
整体稍扁
十

整体写扁
接竖上部
横画左缩右伸
上

左低右高
转折弧度大
竖稍带弧度
两点方向不同
以

横画斜度稍大
左伸右收
捺画厚重
稍出钩
未

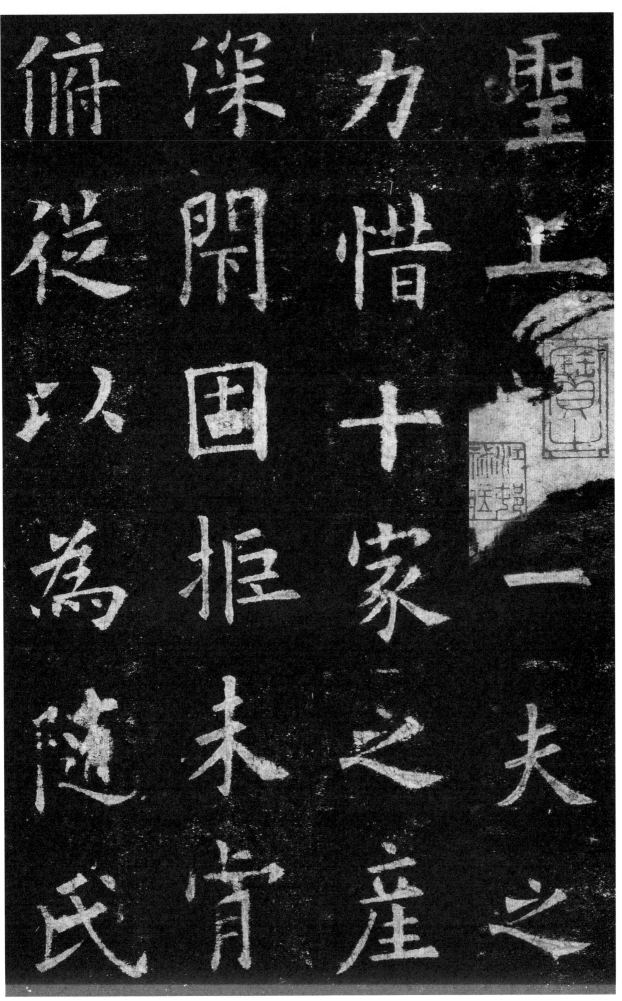

俯深力聖
從開惜上
以固十一
為拒家夫
随未之之
氏肯産

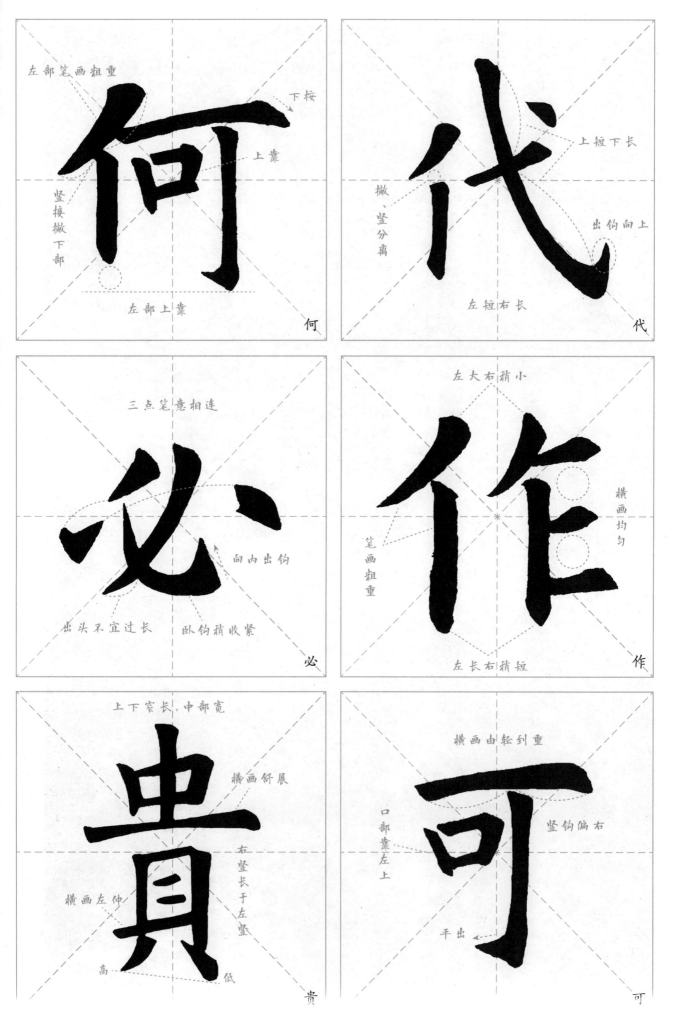

何

左部笔画粗重

下按

上靠

竖接撇下部

左部上靠

代

上短下长

撇、竖分离

出钩向上

左短右长

必

三点笔意相连

向内出钩

出头不宜过长　卧钩稍收紧

作

左大右稍小

横画均匀

笔画粗重

左长右稍短

贵

上下窄长，中部宽

横画舒展

右竖长于左竖

横画左伸

高　　低

可

横画由轻到重

口部靠左上

竖钩偏右

平出

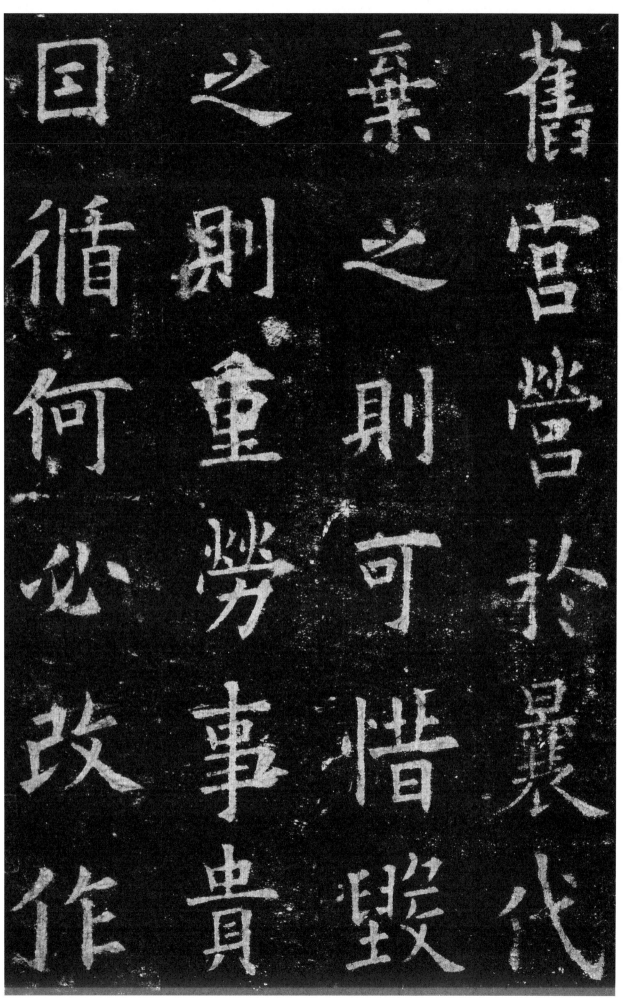

舊宮營於曩代棄之則可惜毀之則重勞事貴因循何必改作

旧宫，营于曩代，弃之则可惜，毁之则重劳。事贵因循，何必改作？

33

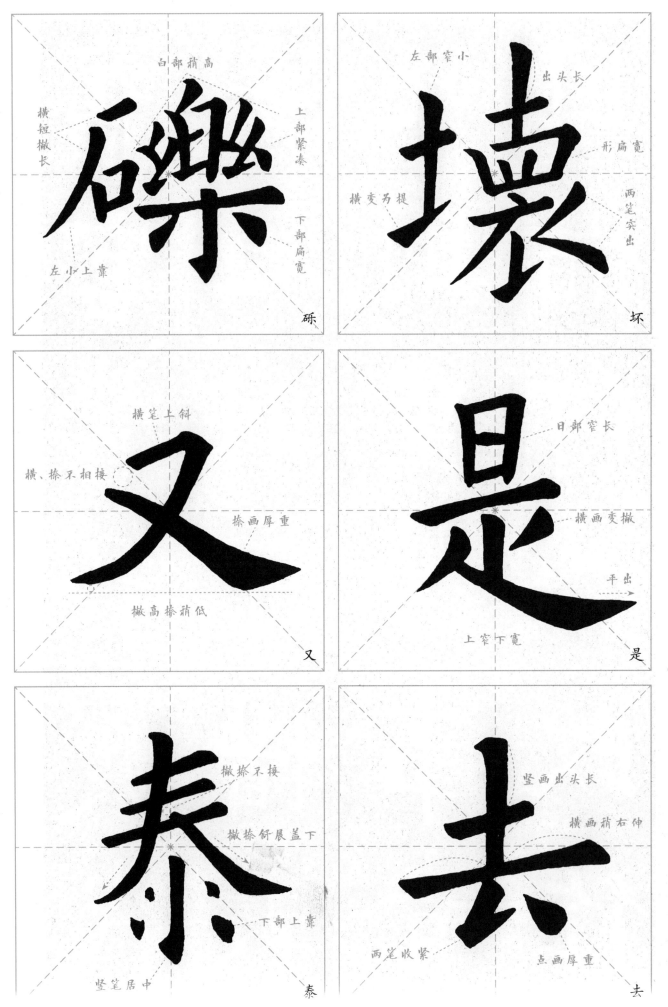

礫

横短撇长
白部稍高
上部紧凑
下部扁宽
左小上靠
砾

壊

左部窄小
出头长
宽扁形
两笔突出
横变为提
坏

又

横笔上斜
横、捺不相接
捺画厚重
撇高捺稍低
又

是

日部窄长
横画变撇
平出
上窄下宽
是

泰

撇捺不接
撇捺舒展盖下
竖笔居中
下部上靠
泰

去

竖画出头长
横画稍右伸
两笔收紧
点画厚重
去

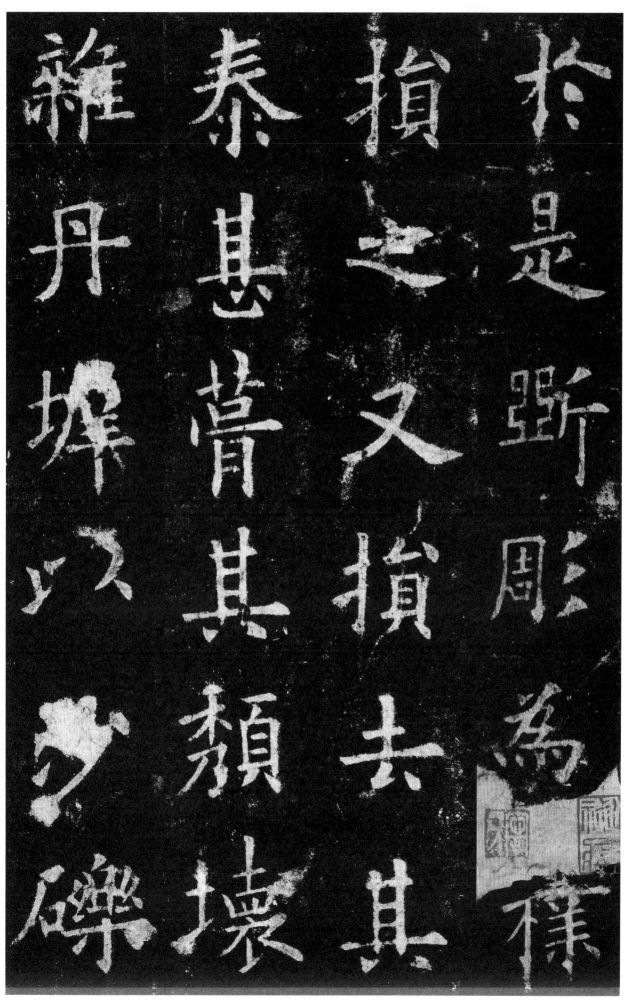

于是斫雕为朴，损之又损，去其泰甚，茸其颓坏。杂丹垩以沙砾，

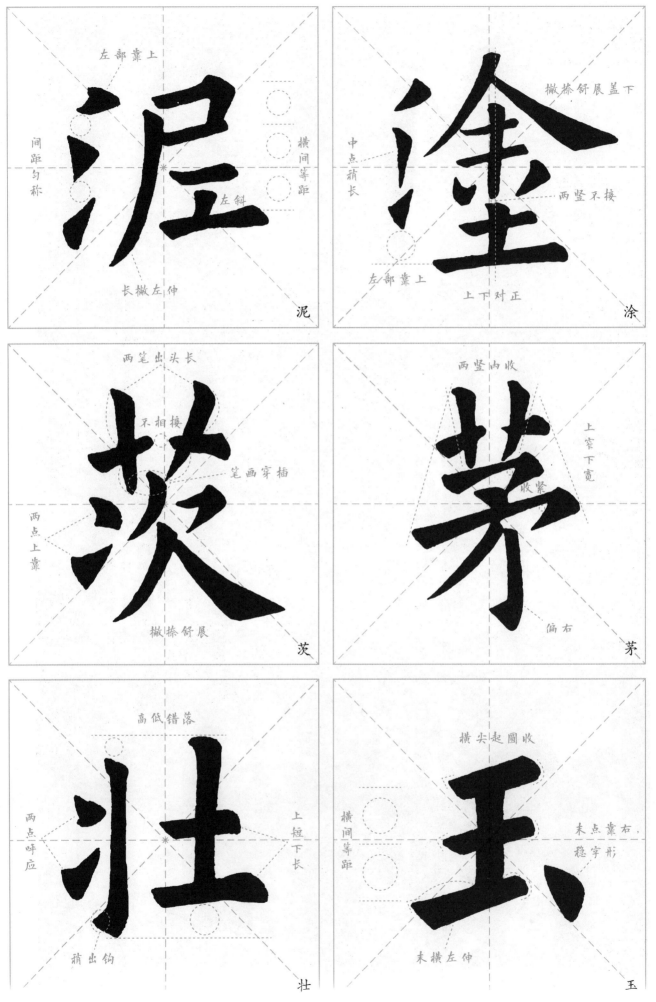

泥

左部靠上
间距匀称
左斜
横间等距
长撇左伸

涂

撇捺舒展盖下
中点稍长
两竖不接
左部靠上
上下对正

茨

两笔出头长
不相接
笔画穿插
两点上靠
撇捺舒展

茅

两竖内收
上窄下宽
收紧
偏右

壮

高低错落
两点呼应
上短下长
稍出钩

玉

横尖起圆收
横间等距
末点靠右
稳字形
末横左伸

36

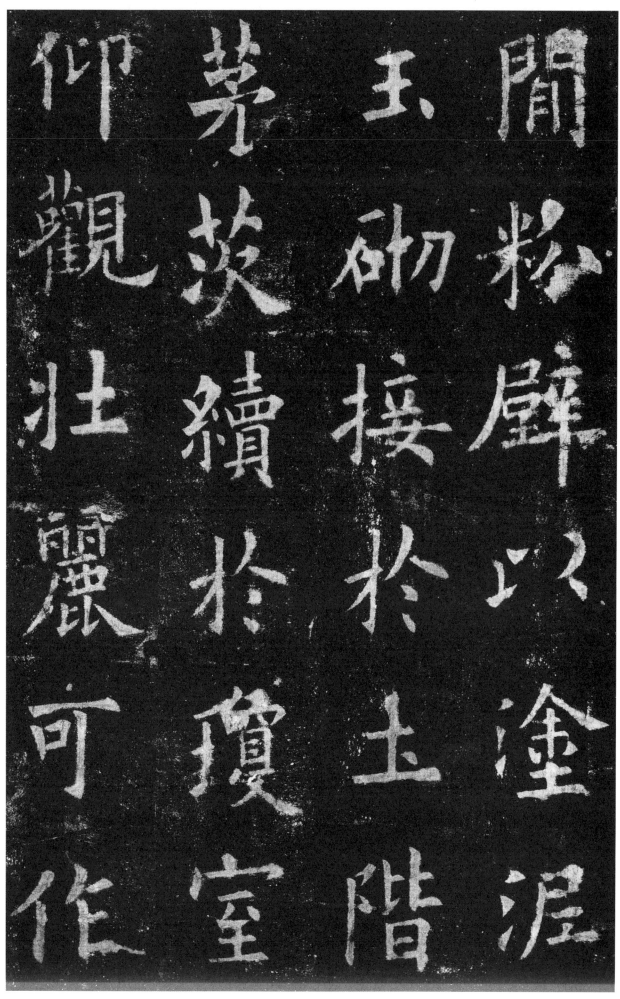

闒粉壁以涂泥

玉砌接于土阶

茅茨续于

仰观壮丽可作

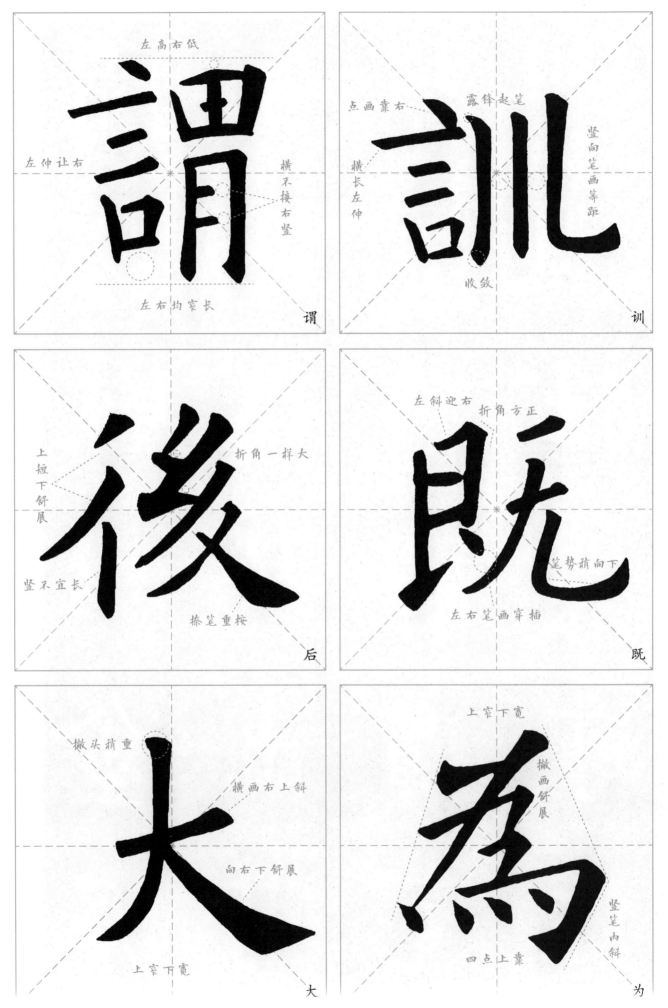

谓

左高右低
左伸让右
横不接右竖
左右均窄长

训

露锋起笔
点画靠右
竖向笔画等距
横长左伸
收敛

后

折角一样大
上短下舒展
竖不宜长
捺笔重按

既

左斜迎右
折角方正
笔势稍向下
左右笔画穿插

大

撇头稍重
横画右上斜
向右下舒展
上窄下宽

为

上窄下宽
撇画舒展
竖笔内斜
四点上靠

38

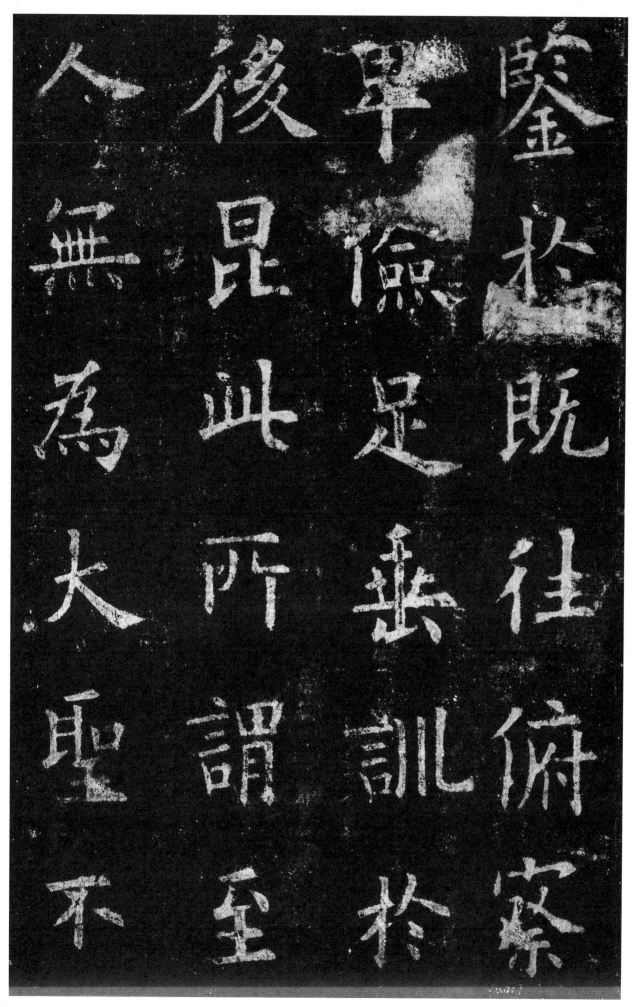

鉴于既往，俯察卑俭，足垂训于后昆。此所谓至人无为，大圣不

鉴于既往俯察

既往俯察

往俯

垂训

此所谓至

后昆此所

谓至于

人无

为大

圣不

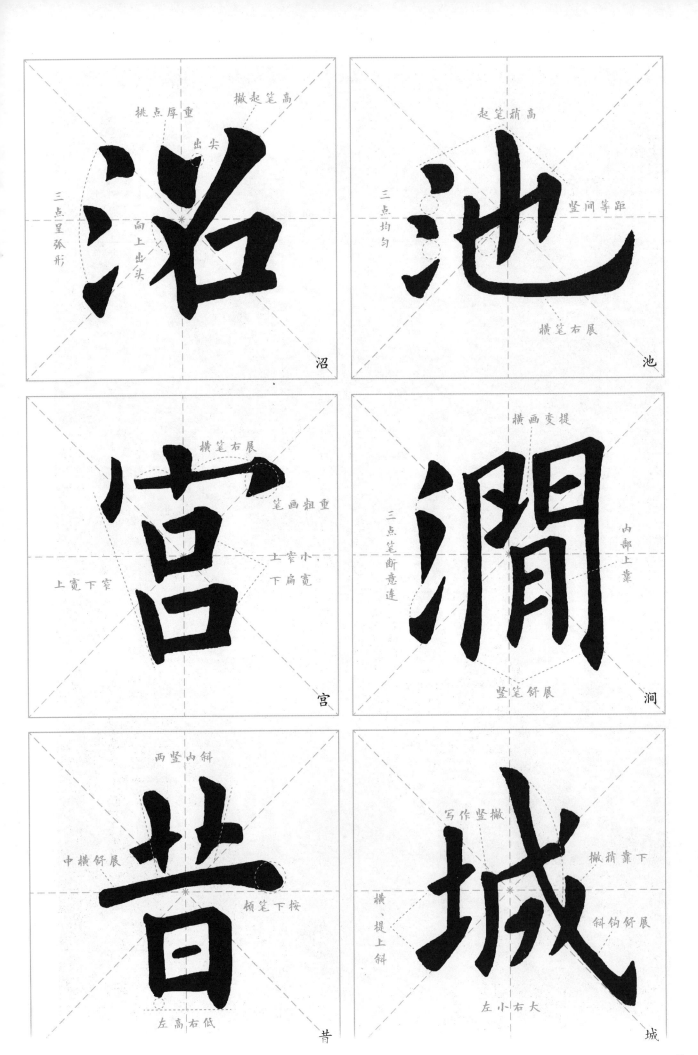

沼

挑点厚重
出尖
三点呈弧形
洞上出头
撇起笔高

沼

池

起笔稍高
竖间等距
三点均匀
横笔右展

池

宫

横笔右展
笔画粗重
小宽
上窄下扁
上宽下窄

宫

澗

横画变提
三点笔断意连
内部上靠
竖笔舒展

涧

昔

两竖内斜
中横舒展
顿笔下按
左高右低

昔

城

写作竖撇
撇稍靠下
横、提上斜
斜钩舒展
左小右大

城

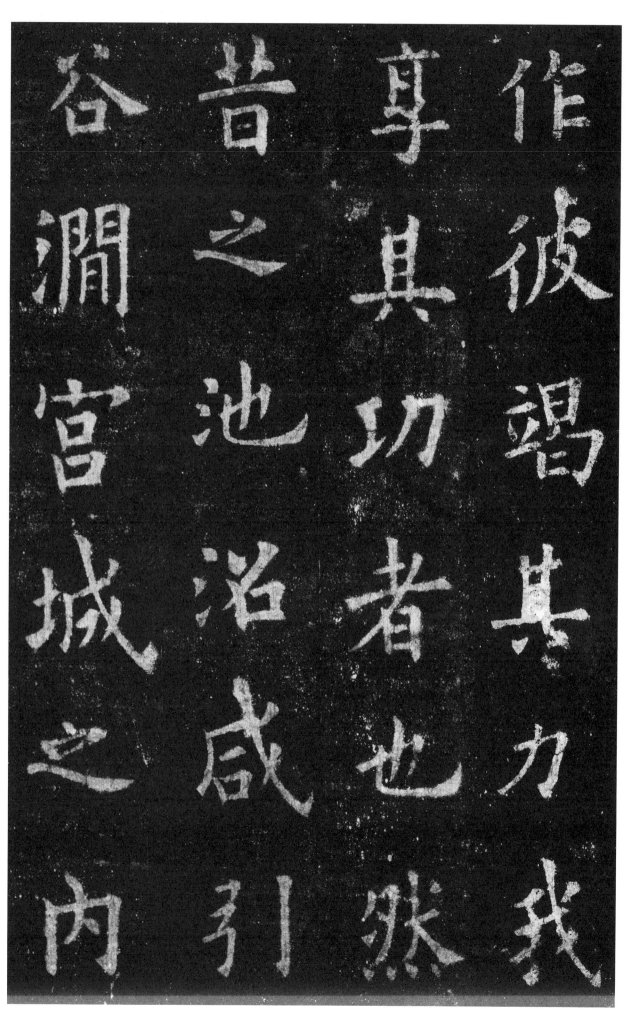

作，彼竭其力，我享其功者也。

然昔之池沼，咸引谷涧，宫城之内，

谷涧宫城之内

昔之池沼咸引

享其功者也然

作彼竭其力我

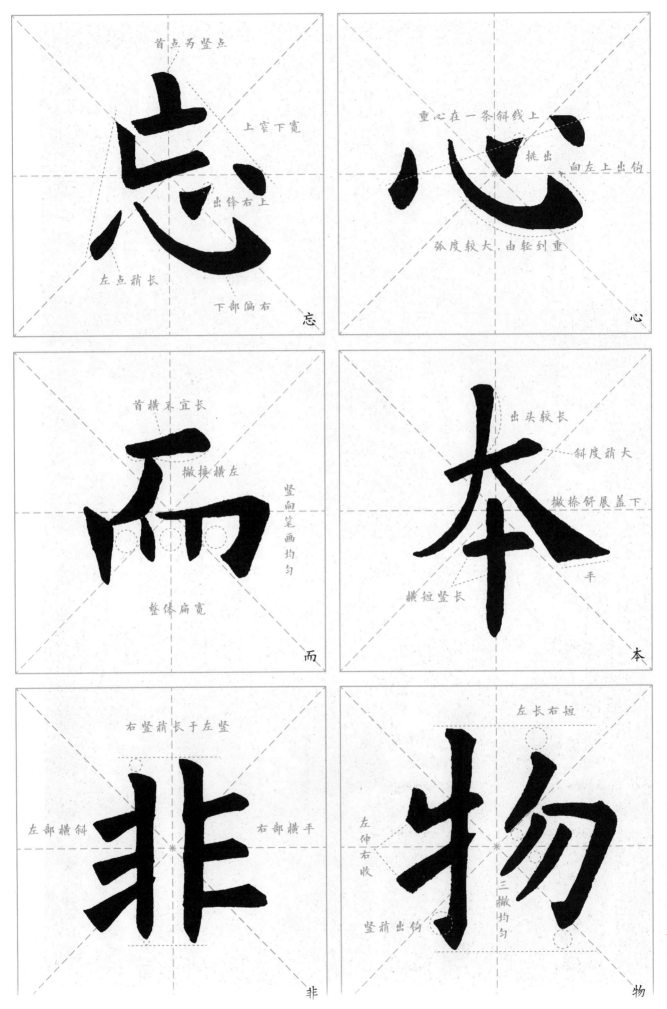

忘

首点另竖点

上窄下宽

出锋右上

左点稍长

下部偏右

心

重心在一条斜线上

挑出

向左上出钩

弧度较大，由轻到重

而

首横不宜长

撇换横左

竖向笔画均匀

整体扁宽

本

出头较长

斜度稍大

撇捺舒展盖下

平

横短竖长

非

右竖稍长于左竖

左部横斜

右部横平

物

左长右短

左伸右收

竖稍出钩

三撇均匀

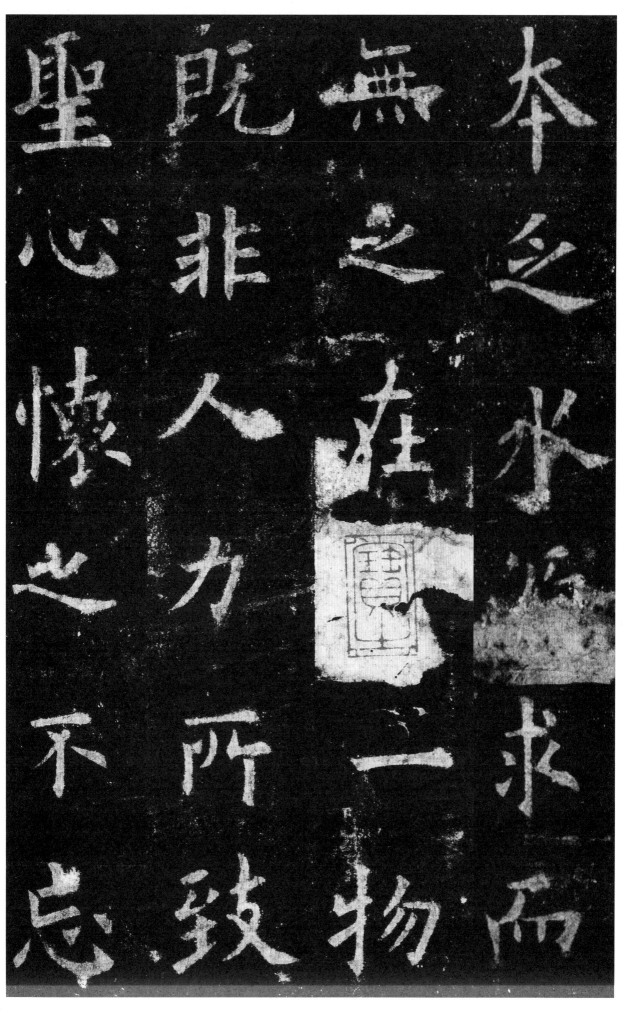

本乏水源
無之在一物
既非人力所
聖心懷之不忘

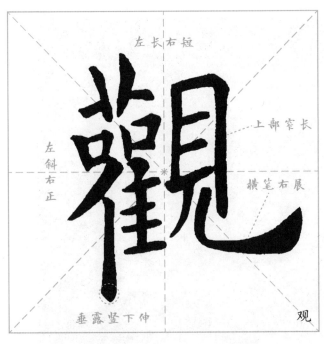

左长右短
上部窄长
左斜右正
横笔右展
垂露竖下伸
观

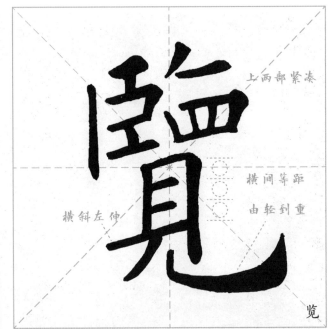

上两部紧凑
横间等距
横斜左伸
由轻到重
览

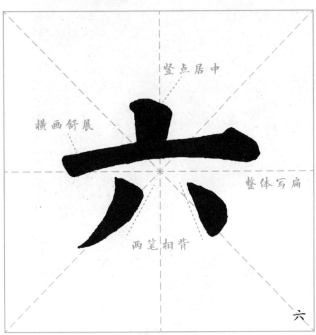

竖点居中
横画舒展
整体写扁
两笔相背
六

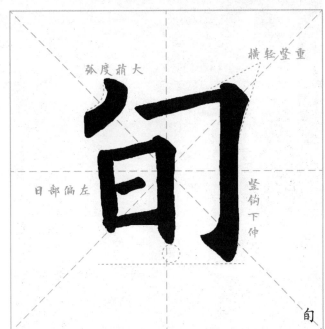

弧度稍大
横轻竖重
日部偏左
竖钩下伸
旬

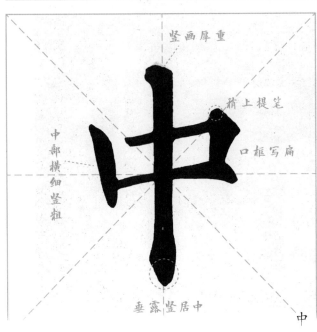

竖画厚重
稍上提笔
口框写扁
中部横细竖粗
垂露竖居中
中

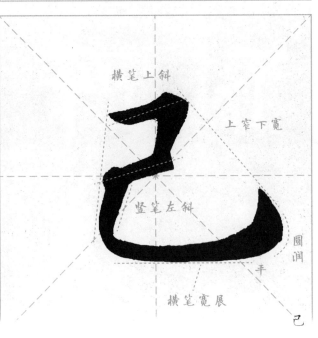

横笔上斜
上窄下宽
竖笔左斜
圆润
平
横笔宽展
己

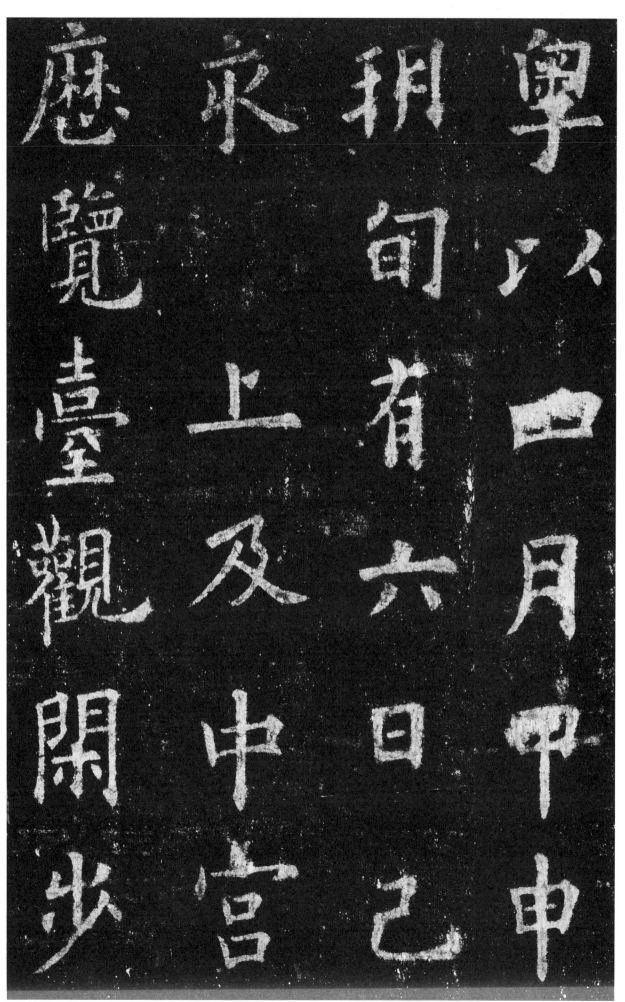

粤以四月甲申朔旬有六日己亥，上及中宫，历览台观。闲步

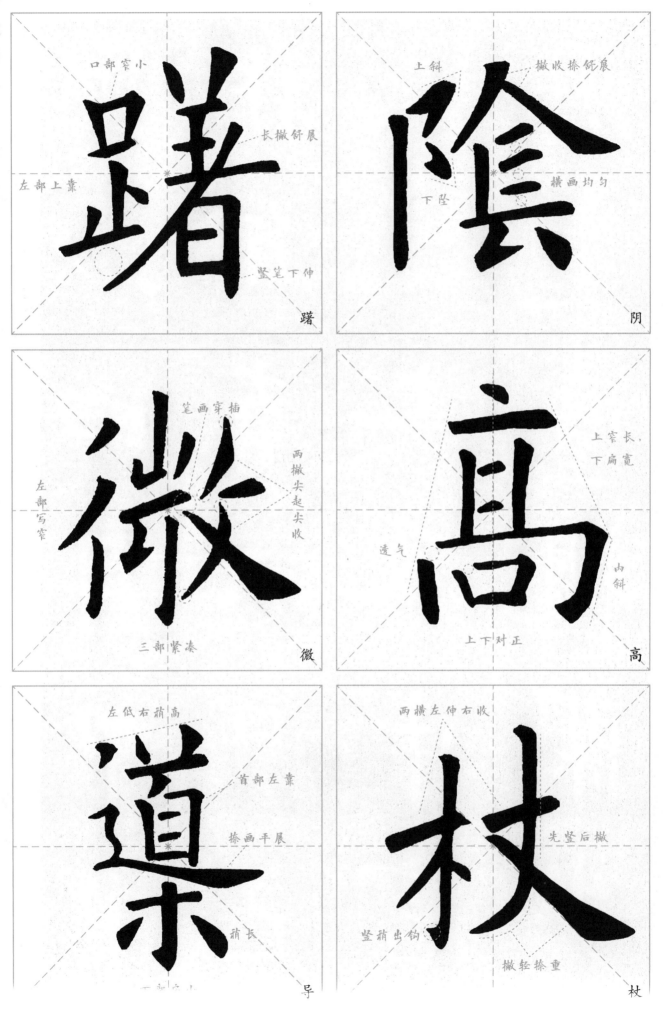

口部窄小
长撇舒展
左部上靠
竖笔下伸
躇

上斜
撇收捺钝展
下陷
横画均匀
阴

笔画穿插
两撇尖起尖收
左部写窄
三部紧凑
微

上窄长，下扁宽
透气
内斜
上下对正
高

左低右稍高
首部左靠
捺画平展
稍长
导

两横左伸右收
先竖后撇
竖稍出钩
撇轻捺重
杖

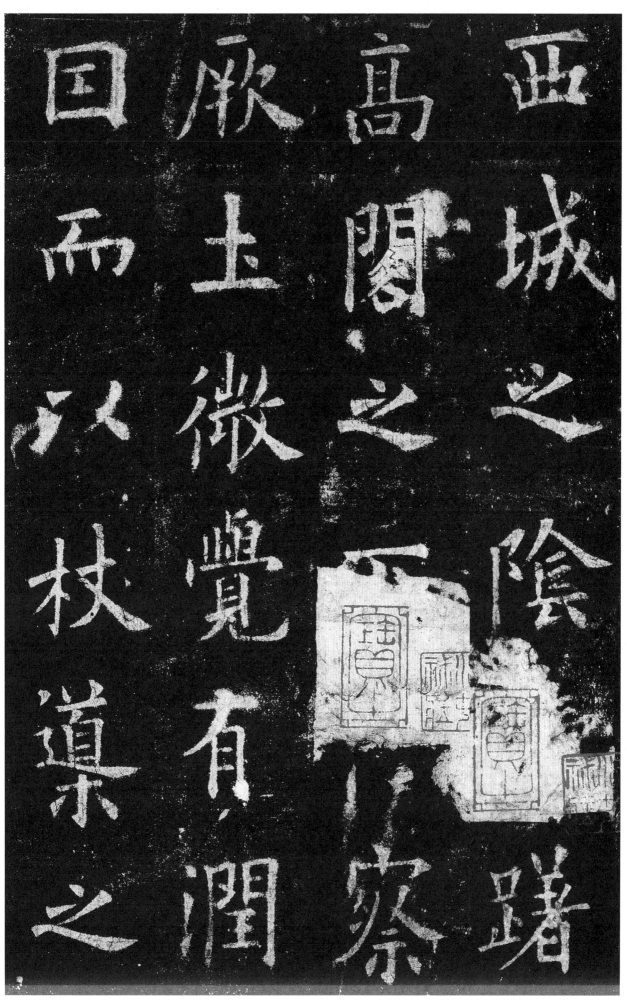

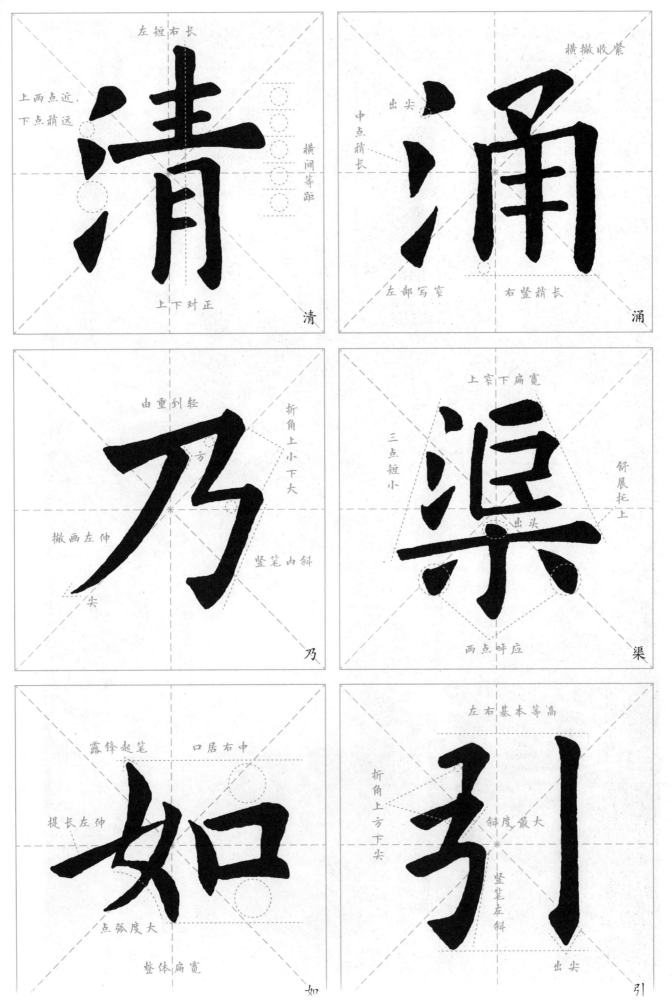

清

左短右长

上两点近，
下点稍远

横间等距

上下对正

清

涌

横撇收紧

出尖

中点稍长

左部写窄

右竖稍长

涌

乃

由重到轻

方

折角上小下大

撇画左伸

竖笔内斜

尖

乃

渠

上窄下扁宽

三点短小

出头

舒展托上

两点呼应

渠

如

露锋起笔

口居右中

提长左伸

点弧度大

整体扁宽

如

引

左右基本等高

折角上方下尖

斜度最大

竖笔左斜

出尖

引

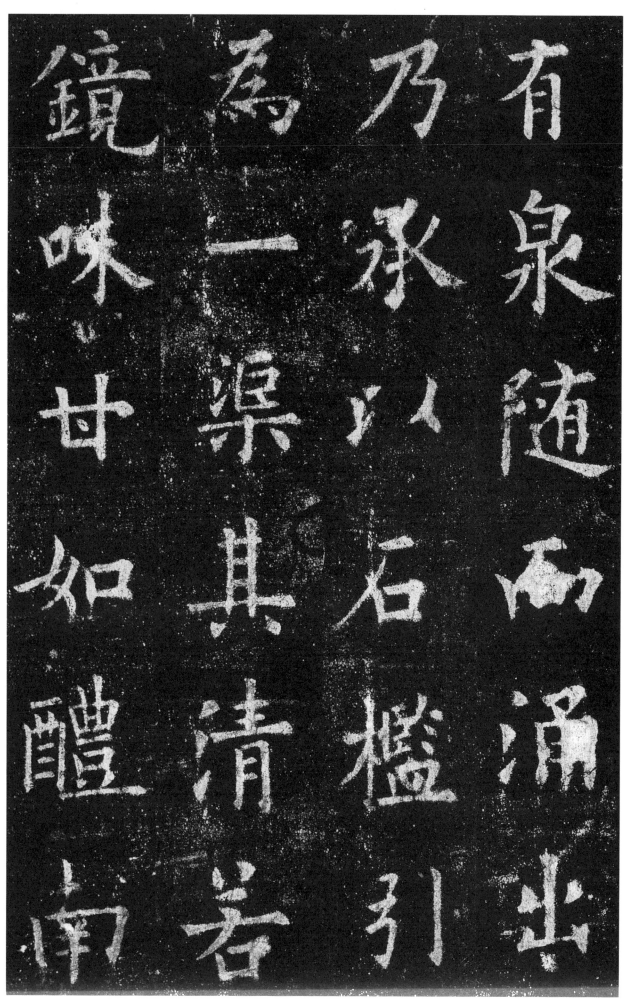

有泉随而涌出。乃承以石槛，引为一渠。其清若镜，味甘如醴，南

鏡為乃有

味一承泉

甘渠以隨

如其石而

醴清槛涌

南若引出

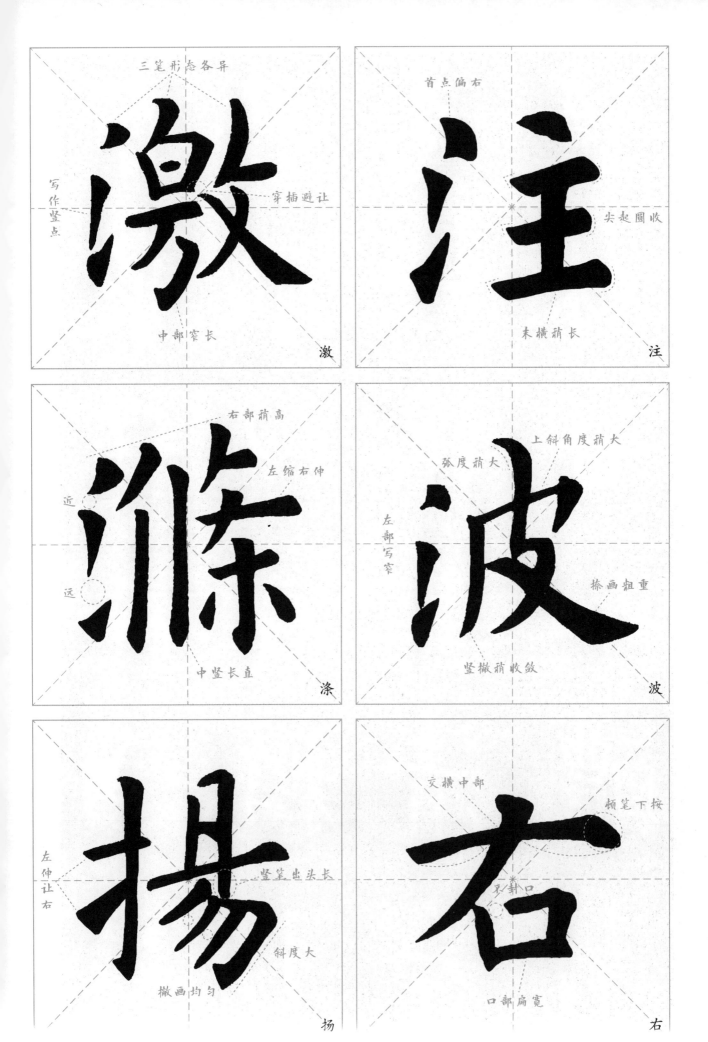

三笔形态各异

写作竖点

穿插避让

中部窄长

激

首点偏右

尖起圆收

末横稍长

注

右部稍高

左缩右伸

近

远

中竖长直

涤

上斜角度稍大

弧度稍大

左部写窄

捺画粗重

竖撇稍收敛

波

左伸让右

竖笔出头长

斜度大

撇画均匀

扬

交横中部

顿笔下按

不封口

口部扁宽

右

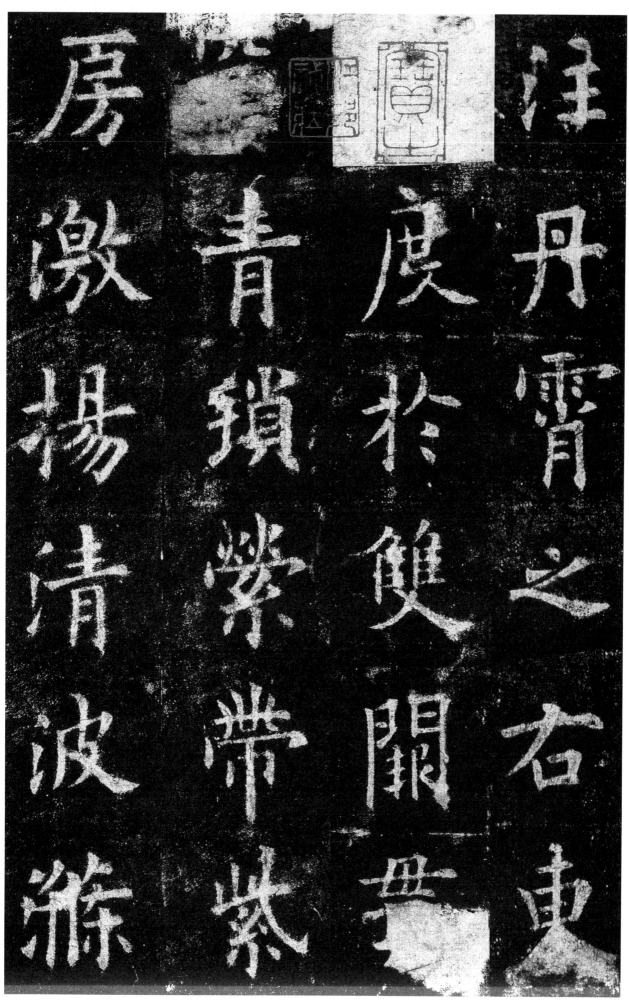

注丹霄之右，东流度于双阙，贯穿青琐，萦带紫房。激扬清波，涤

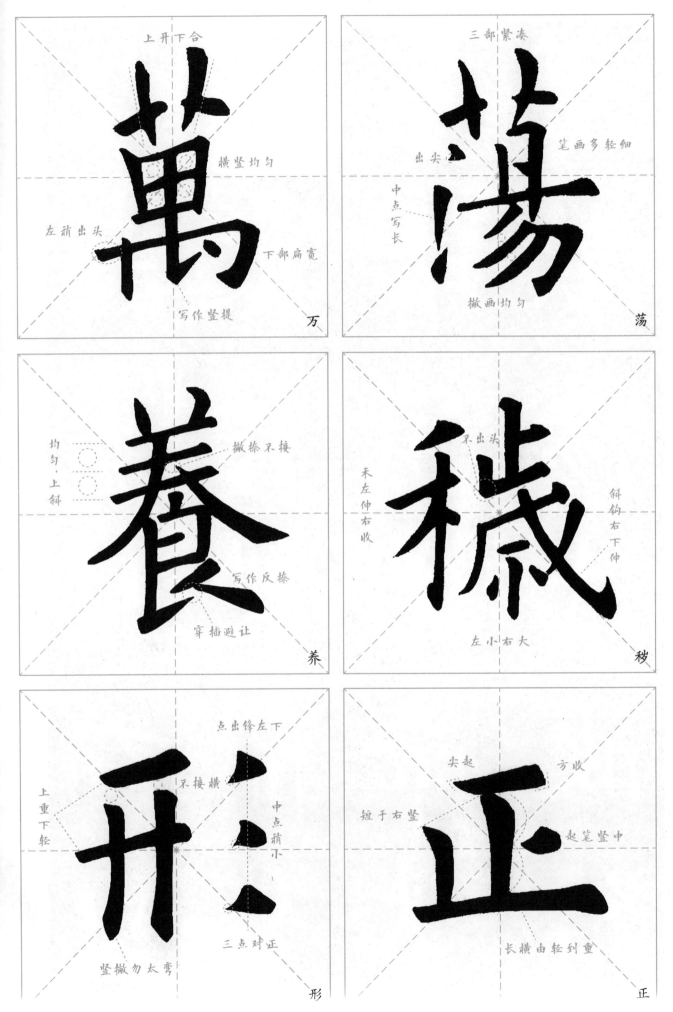

萬　上开下合　横竖均匀　左稍出头　下部扁宽　写作竖提　万

蕩　三部紧凑　笔画多轻细　出尖　中点写长　撇画均匀　荡

養　均匀，上斜　撇捺不接　写作反捺　穿插避让　养

穢　不出头　禾左伸右收　斜钩右下伸　左小右大　秽

形　点出锋左下　不接横　中点稍小　上重下轻　三点对正　竖撇勿太弯　形

正　尖起　方收　短于右竖　起笔竖中　长横由轻到重　正

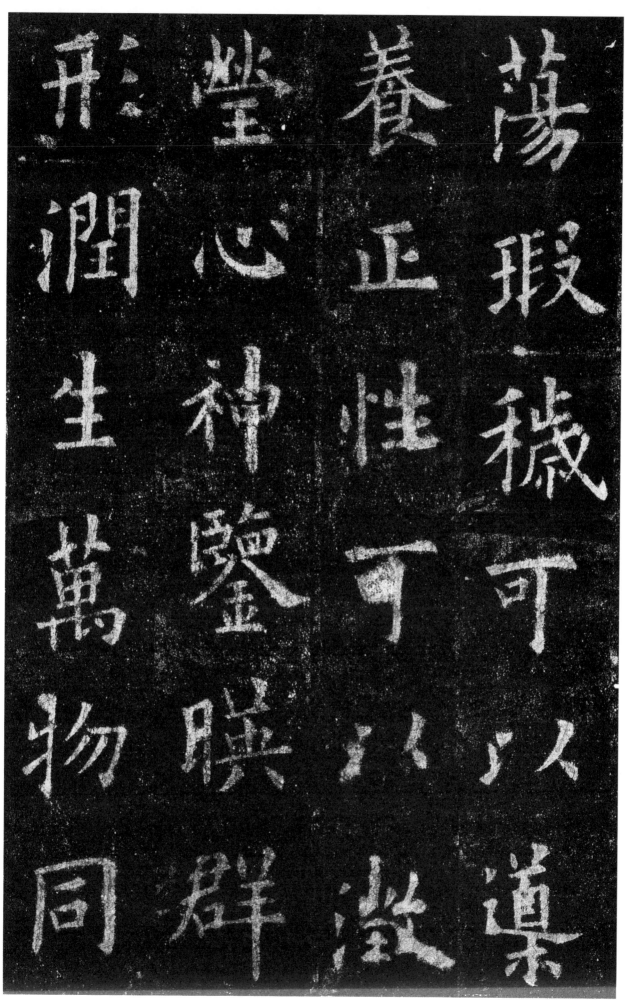

荡瑕秽，可以导养正性，可以澄莹心神。鉴映群形，润生万物。同

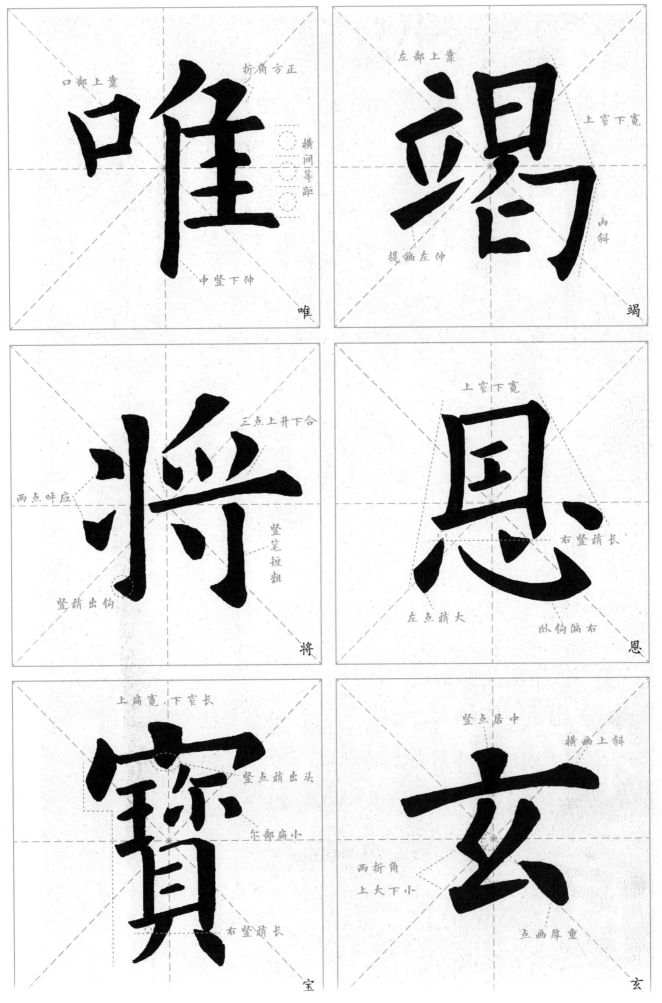

唯

口部上靠
折角方正
横间等距
中竖下伸

竭

左部上靠
上窄下宽
内斜
提画左伸

将

三点上开下合
竖笔短粗
两点呼应
竖稍出钩

恩

上窄下宽
右竖稍长
左点稍大
卧钩偏右

宝

上扁宽 下窄长
竖点稍出头
尔部扁小
右竖稍长

玄

竖点居中
横画上斜
两折角
上大下小
点画厚重

湛恩之不竭，将玄泽以常流。匪唯乾象之精，盖亦坤灵之宝。谨

湛恩之不竭将

玄澤常流匪

唯乾象之精盖

亦坤靈之寳謹

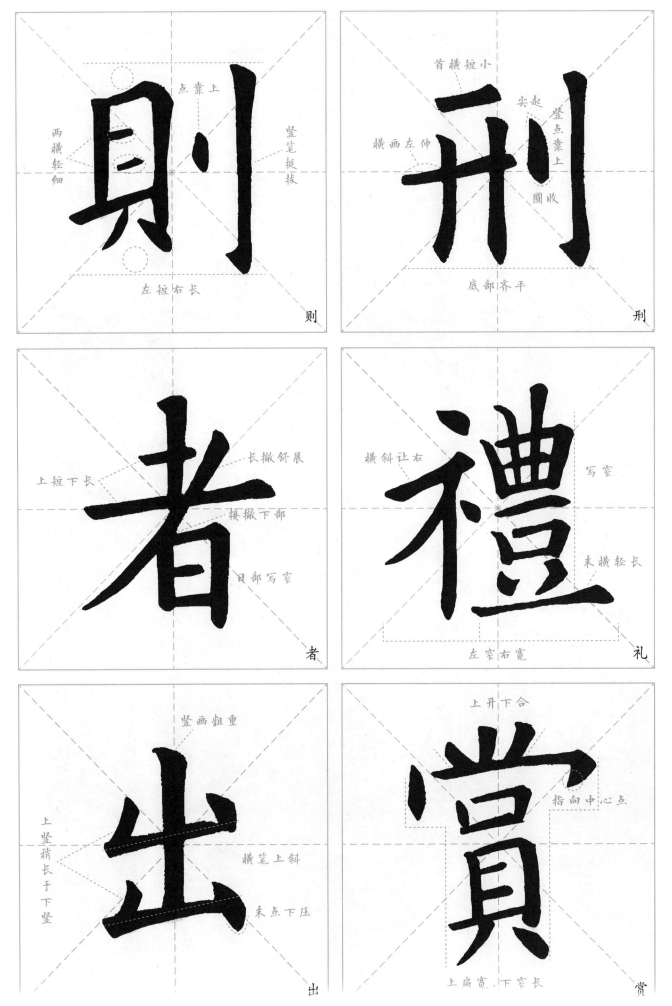

点靠上
两横轻细
竖笔挺拔
左短右长
则

小横短首
尖起
竖点靠上
横画左伸
圆收
底部齐平
刑

长撇舒展
上短下长
接撇下部
日部写窄
者

横斜让右
写窄
末横轻长
左窄右宽
礼

竖画粗重
上竖稍长于下竖
横笔上斜
末点下压
出

上开下合
指向中心点
上扁宽 下窄长
赏

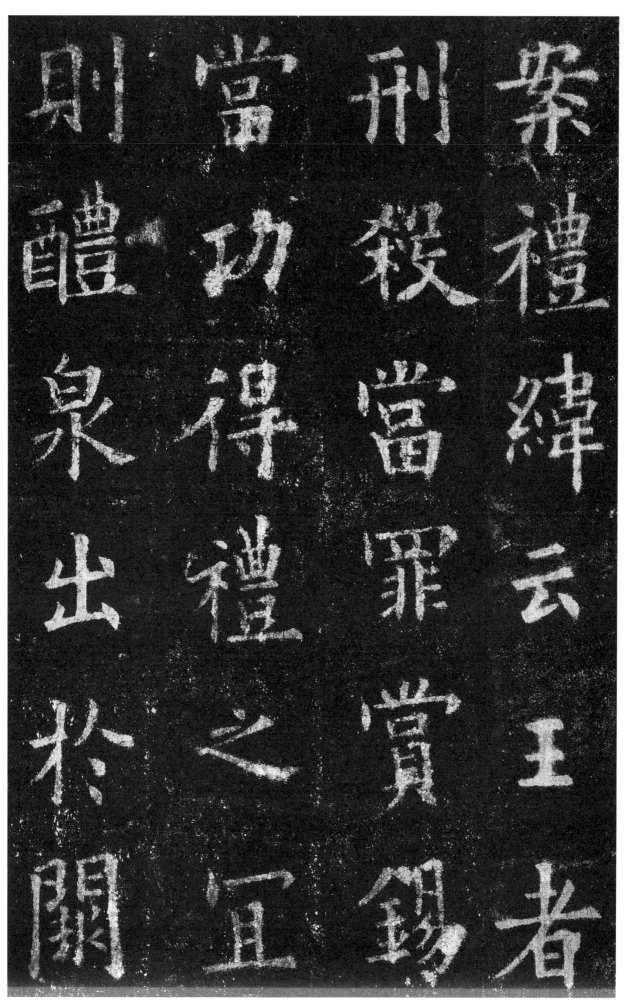

案：《礼纬》云：『王者刑杀当罪，赏锡（赐）当功，得礼之宜，则醴泉出于阙

则醴泉出于阙

当功得礼之

刑杀当罪赏锡

案禮緯云王者

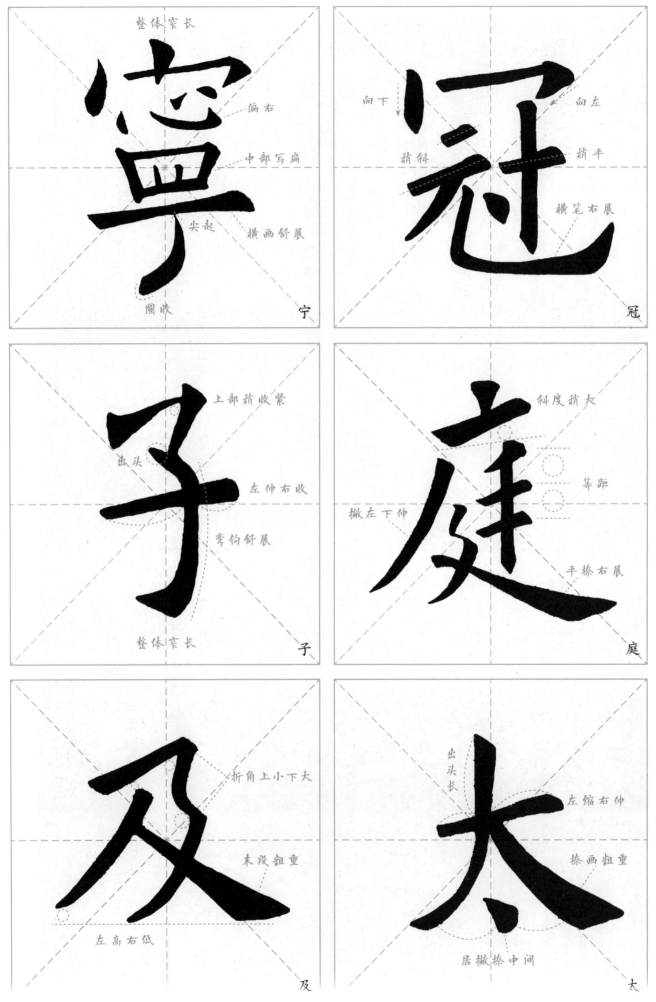

宁 整体窄长 偏右 中部写扁 尖起 横画舒展 圆收

冠 向下 稍斜 向左 稍平 横笔右展

子 上部稍收紧 出头 左伸右收 弯钩舒展 整体窄长

庭 斜度稍大 等距 撇左下伸 平捺右展

及 折角上小下大 末段粗重 左高右低

太 出头长 左缩右伸 捺画粗重 居撇捺中间

58

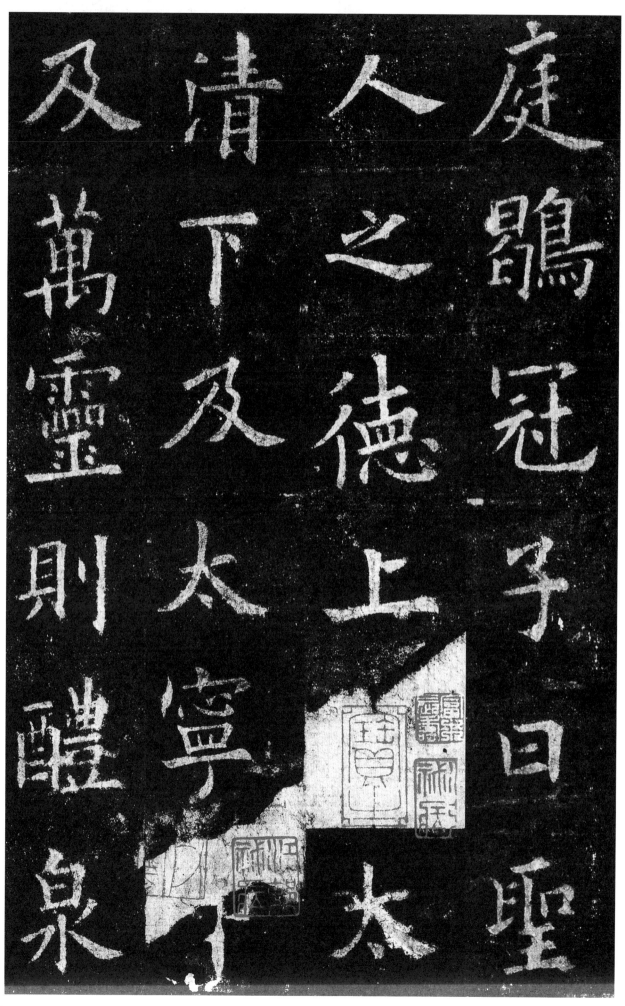

庭鹖冠子曰聖
人之德上及太
清下及太寧
萬靈則醴泉

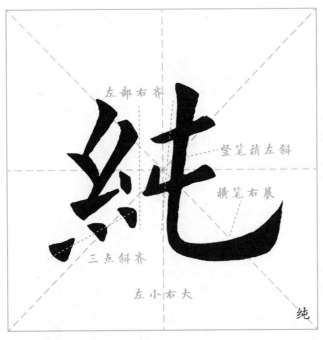

左部右齐
竖笔稍左斜
横笔右展
三点斜齐
左小右大
纯

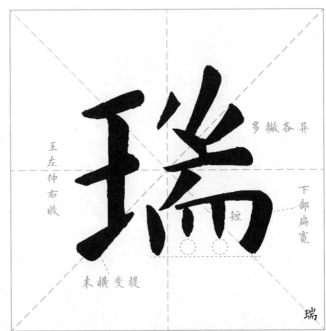

多撇各异
王左仲右收
短
下部扁宽
末横变提
瑞

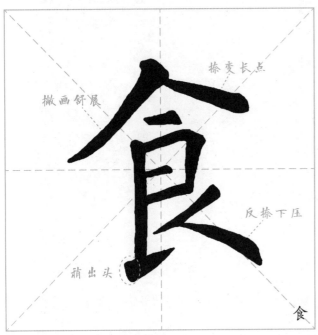

撇变长点
撇画舒展
反捺下压
稍出头
食

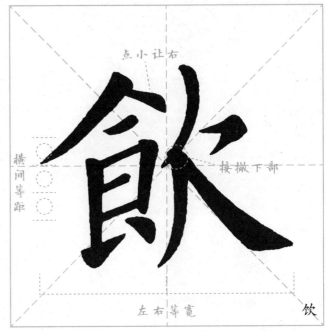

点小让右
横间等距
接撇下部
左右等宽
饮

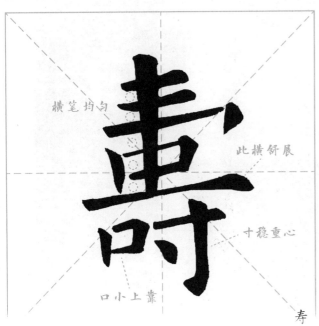

横笔均匀
此横舒展
十稳重心
口小上靠
寿

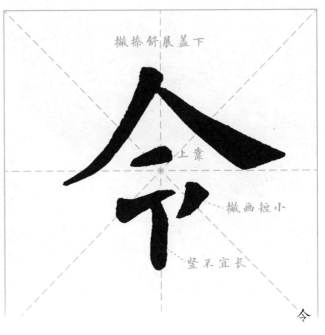

撇捺舒展盖下
上靠
撇画短小
竖不宜长
令

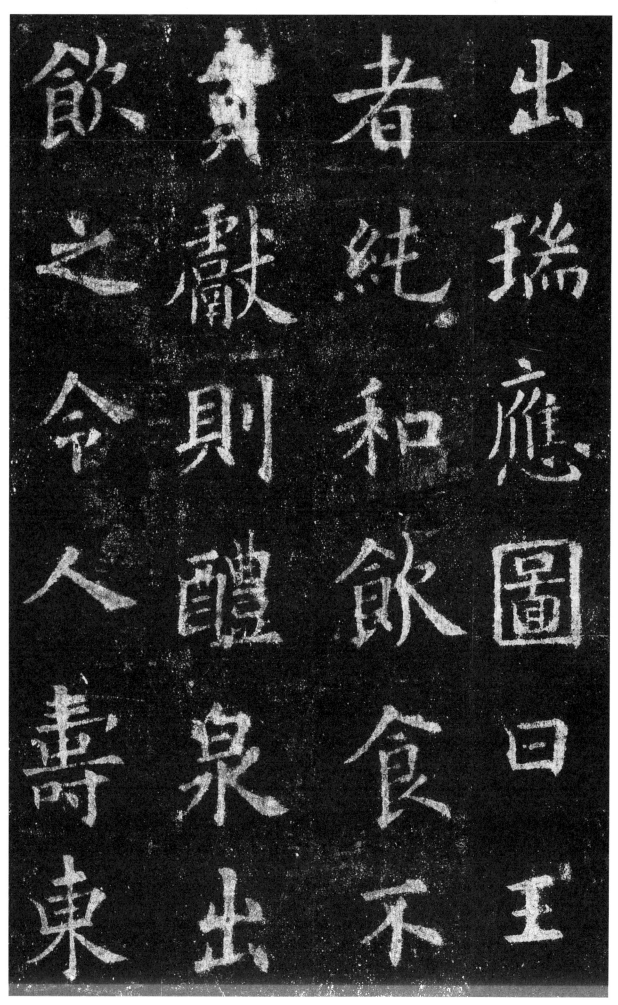

出。』《瑞应图》曰：『王者纯和，饮食不贡献，则醴泉出，饮之令人寿。』《东

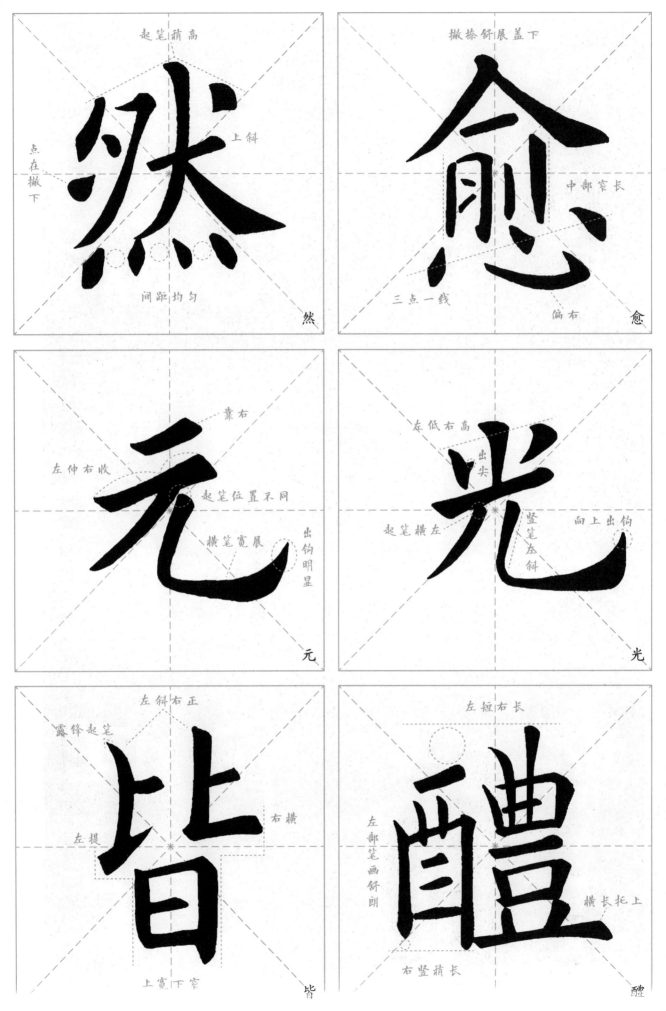

然

起笔稍高

上斜

点在撇下

间距均匀

撇捺舒展盖下

中部窄长

三点一线

偏右

愈

元

靠右

左伸右收

起笔位置不同

横笔宽展

出钩明显

左低右高

出尖

起笔横左

竖笔左斜

向上出钩

光

皆

左斜右正

露锋起笔

左提

右横

上宽下窄

左短右长

左部笔画舒朗

横长托上

右竖稍长

醴

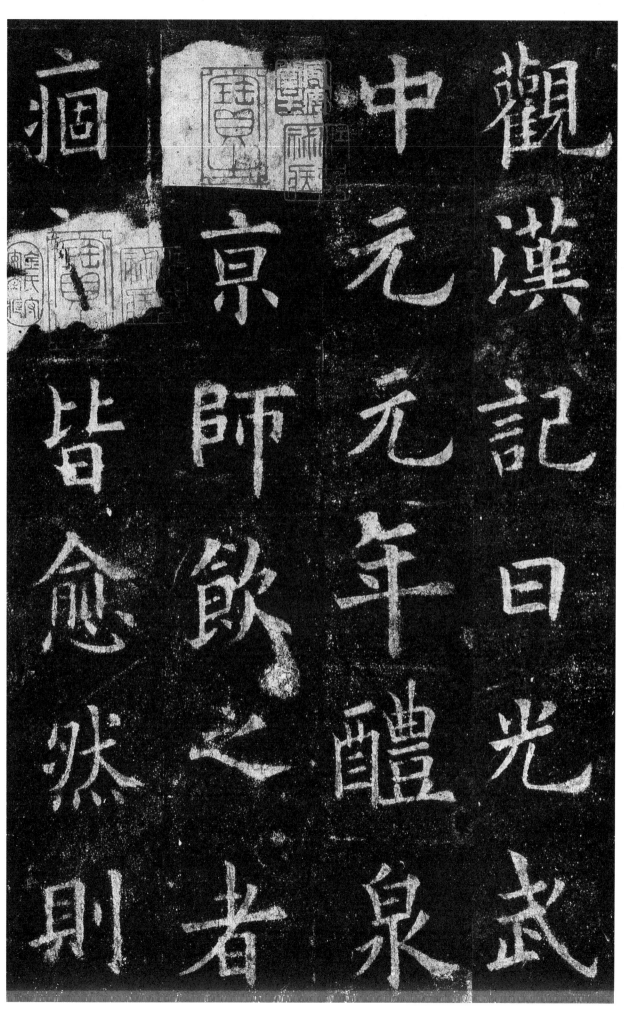

觀漢記曰光武

中元元年醴泉

京師飲之者

皆愈然則

痼

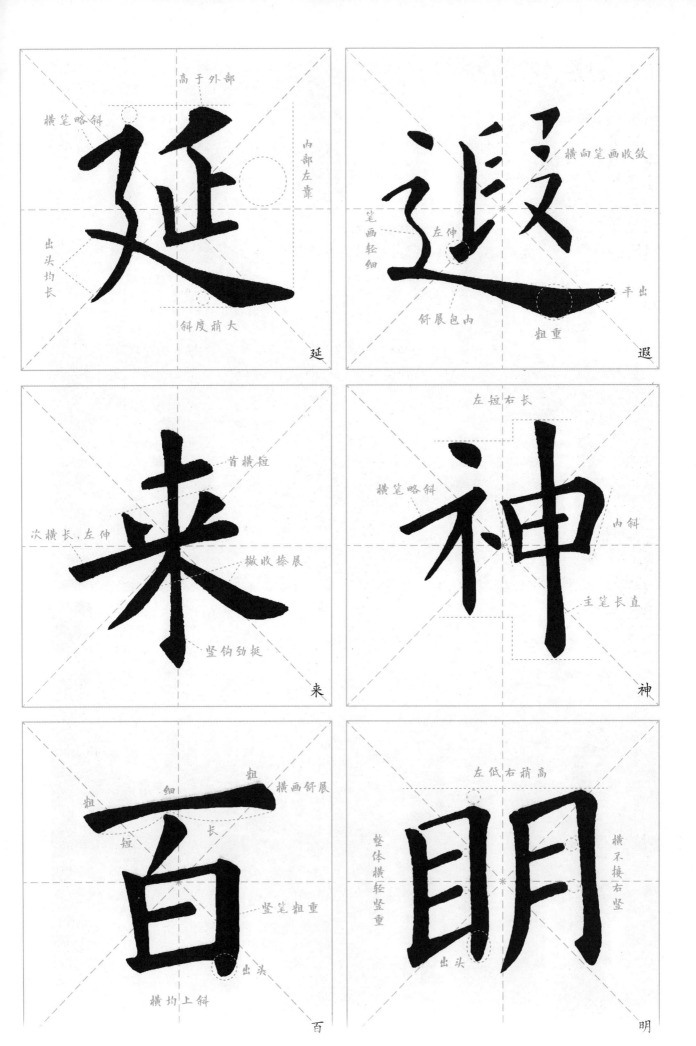

延

高于外部
横笔略斜
内部左靠
出头均长
斜度稍大

遐

横向笔画收敛
笔画轻细
左伸
舒展包内
粗重
平出

来

首横短
次横长，左伸
撇收捺展
竖钩劲挺

神

左短右长
横笔略斜
内斜
主笔长直

百

粗
横画舒展
细
长
短
竖笔粗重
出头
横均上斜

明

左低右稍高
整体横轻竖重
横不接右竖
出头

神物之来，寔是扶

明圣既可蠲兹

沉痼又将延彼

遐龄是以百辟

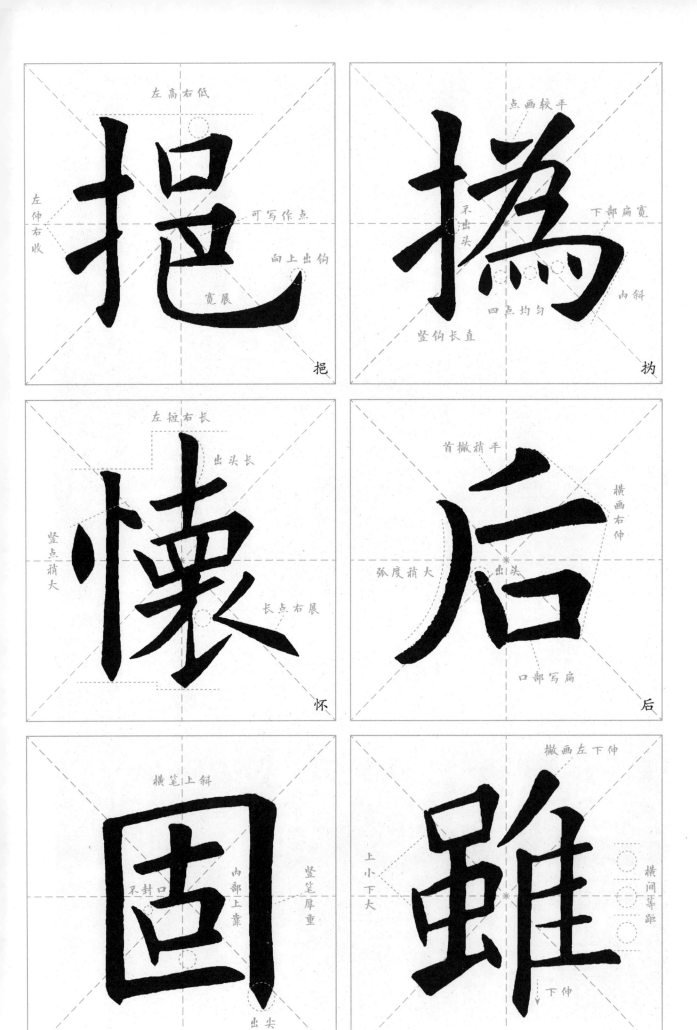

左高右低　可写作点　向上出钩　宽展　左伸右收　把

点画较平　不出头　下部扁宽　内斜　四点均匀　竖钩长直　扔

左短右长　出头长　竖点稍大　长点右展　怀

首撇稍平　横画右伸　弧度稍大　出头　口部写扁　后

横笔上斜　不封口　内部上靠　竖笔厚重　出尖　固

撇画左下伸　上小下大　横间等距　下伸　虽

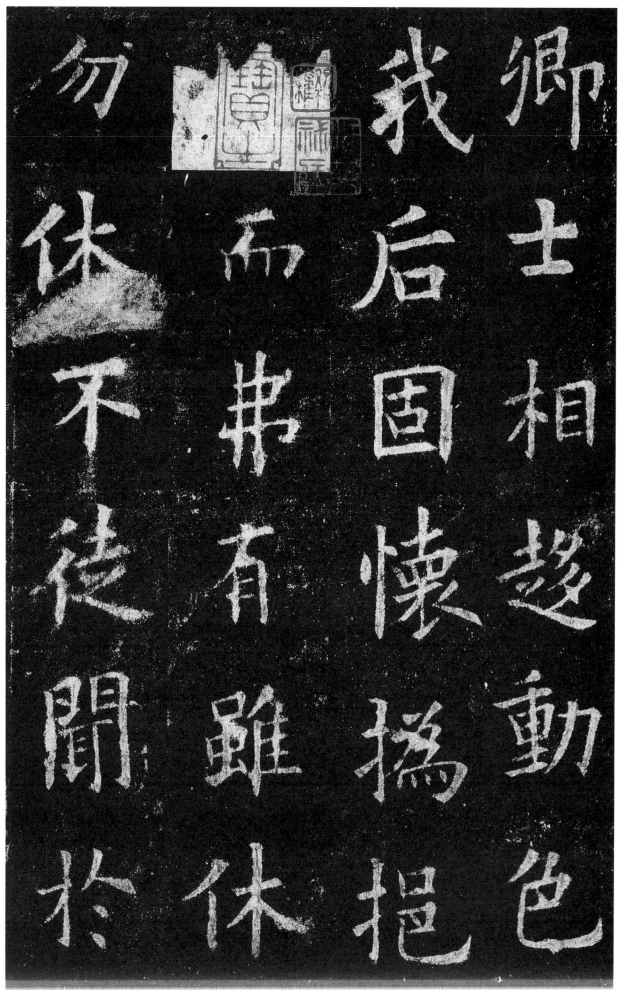

卿士相趋动色我后固怀挍挹而弗有虽休勿休不徒闻于

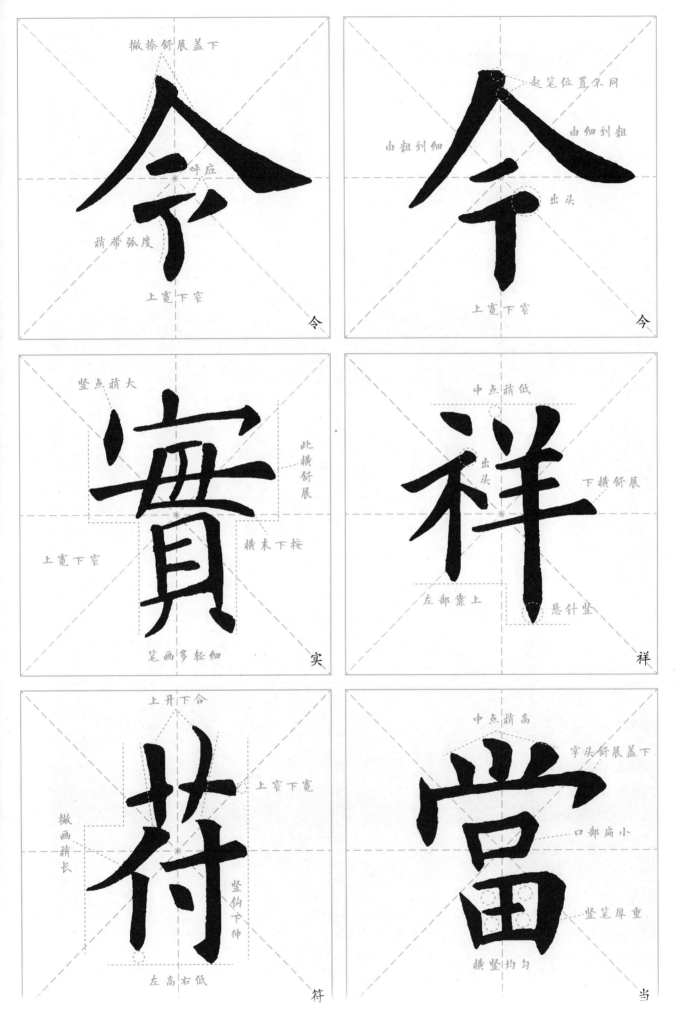

撇捺舒展盖下
呼应
稍带弧度
上宽下窄
令

起笔位置宋同
由粗到细
由细到粗
出头
上宽下窄
今

竖点稍大
此横舒展
横末下按
上宽下窄
笔画多轻细
实

中点稍低
出头
下横舒展
左部靠上
悬针竖
祥

上开下合
上窄下宽
撇画稍长
竖钩下伸
左高右低
符

中点稍高
字头舒展盖下
口部扁小
竖笔厚重
横竖均匀
当

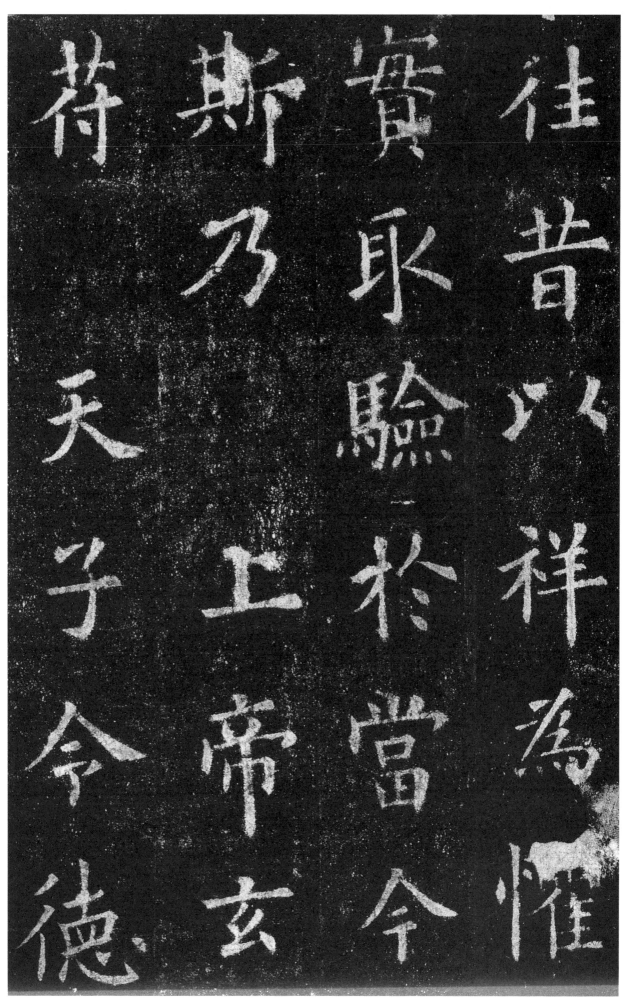

往昔以

祥為惟

賔取

驗於

當今

斯乃

天子

上帝

令德

苻

玄

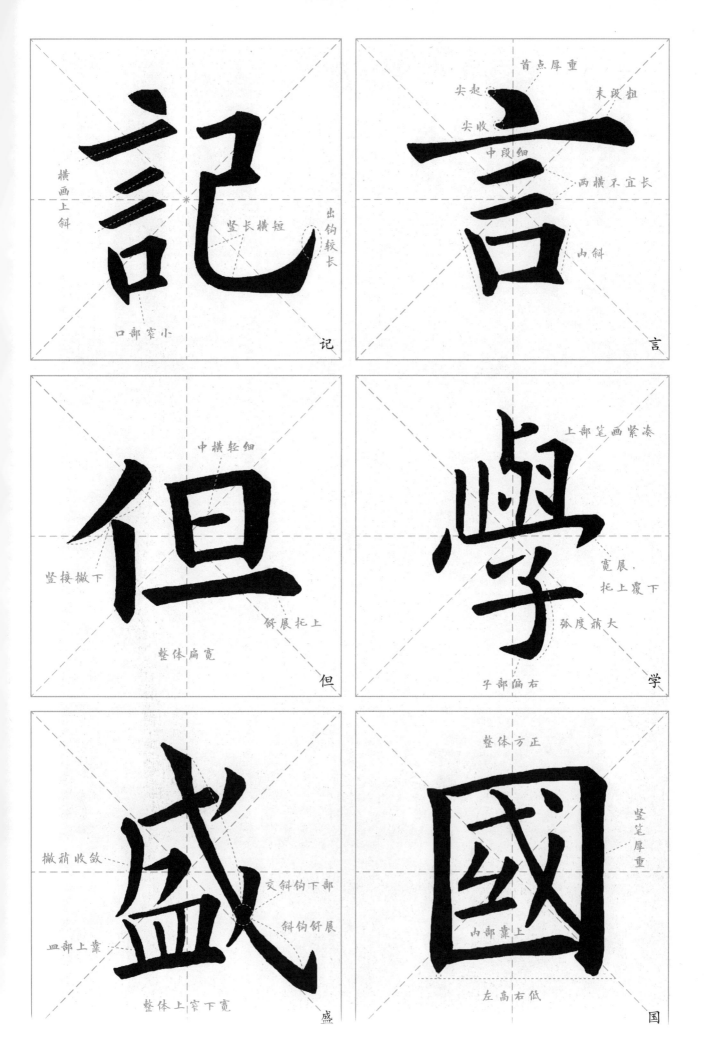

記
横画上斜
竖长横短
出钩较长
口部窄小
记

言
首点厚重
尖起
尖收
中段细
末段粗
两横不宜长
内斜
言

但
中横轻细
竖接撇下
舒展托上
整体扁宽
但

學
上部笔画紧凑
宽展，
托上覆下
弧度稍大
子部偏右
学

盛
撇稍收敛
交斜钩下部
斜钩舒展
皿部上靠
整体上窄下宽
成

國
整体方正
竖笔厚重
内部靠上
左高右低
国

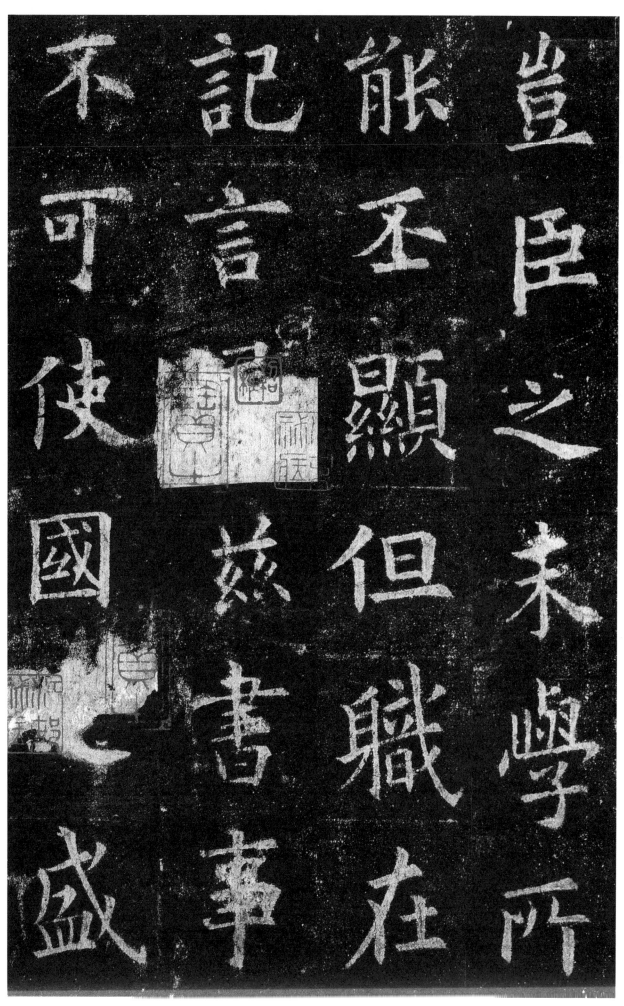

岂臣之未学所

帐丕顯但職在

記言兹書事

不可使國盛

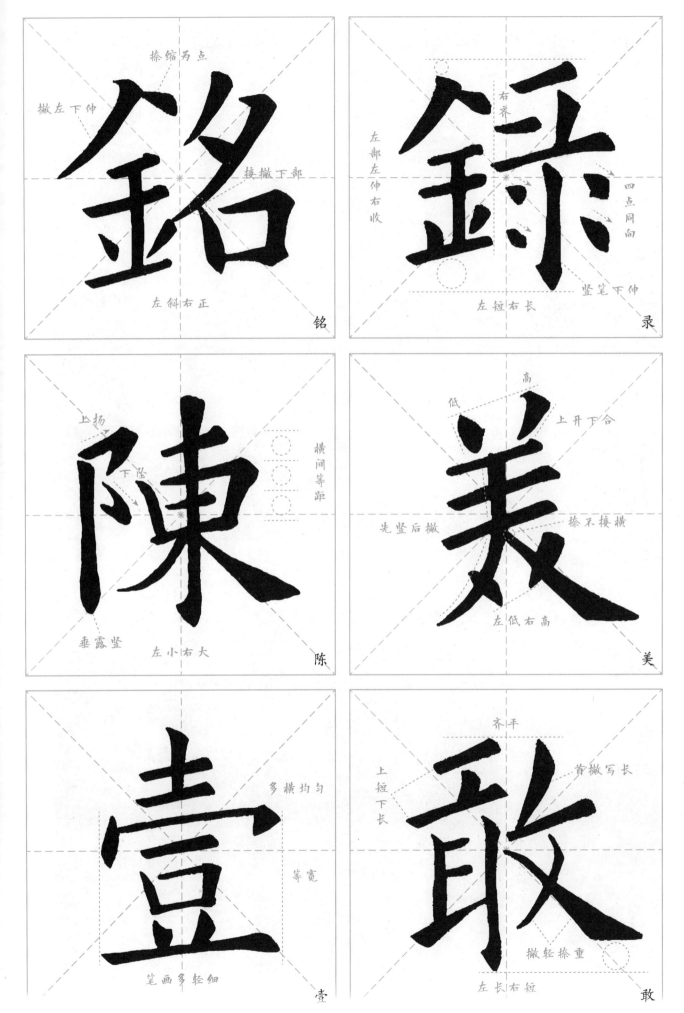

銘

捺縮為点
撇左下伸
接撇下部
左斜右正

録

右尖
左部左伸右收
四点同向
竖笔下伸
左短右长

陳

上扬
下陷
横间等距
垂露竖
左小右大

義

低 高
上开下合
先竖后撇
捺不接横
左低右高

壹

多横均匀
等宽
笔画多轻细

敢

齐平
首撇写长
上短下长
撇轻捺重
左长右短

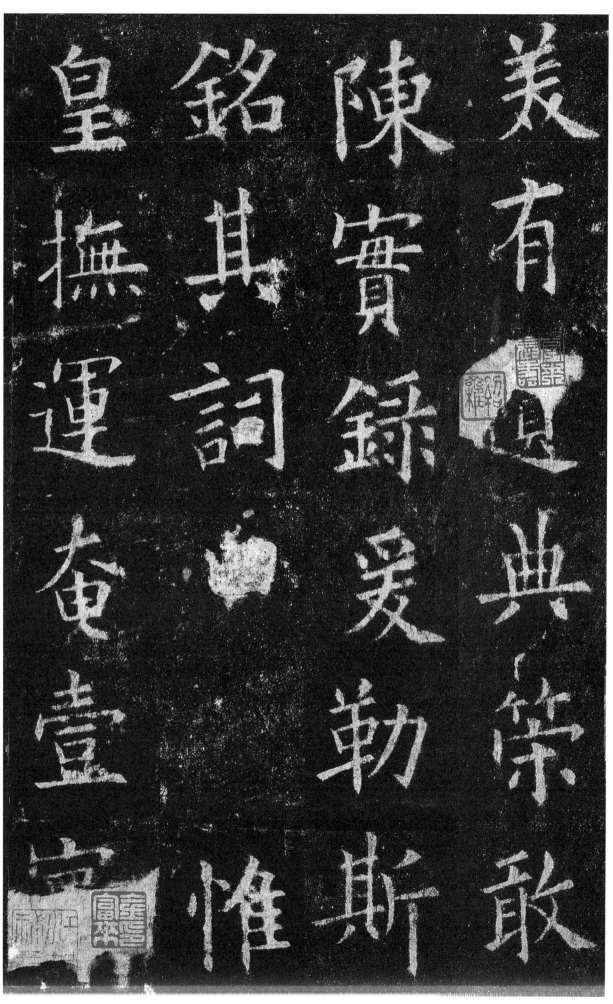

皇撫運奮壹

銘其詞

陳實錄爰勒斯惟

美有典策敢

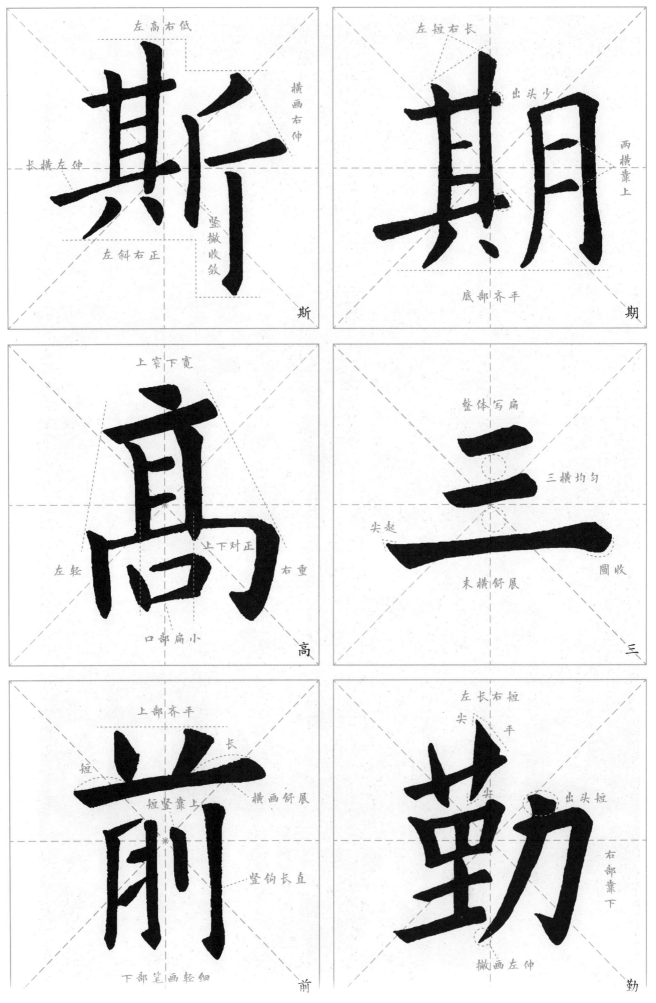

斯　期

左高右低　横画右伸　长横左伸　竖撇收敛　左斜右正

左短右长　出头少　两横靠上　底部齐平

高　三

上窄下宽　左轻　右重　上下对正　口部扁小

整体写扁　三横均匀　尖起　圆收　末横舒展

前　勤

上部齐平　长　短　短竖靠上　横画舒展　竖钩长直　下部笔画轻细

左长右短　尖　平　尖　出头短　右部靠下　撇画左伸

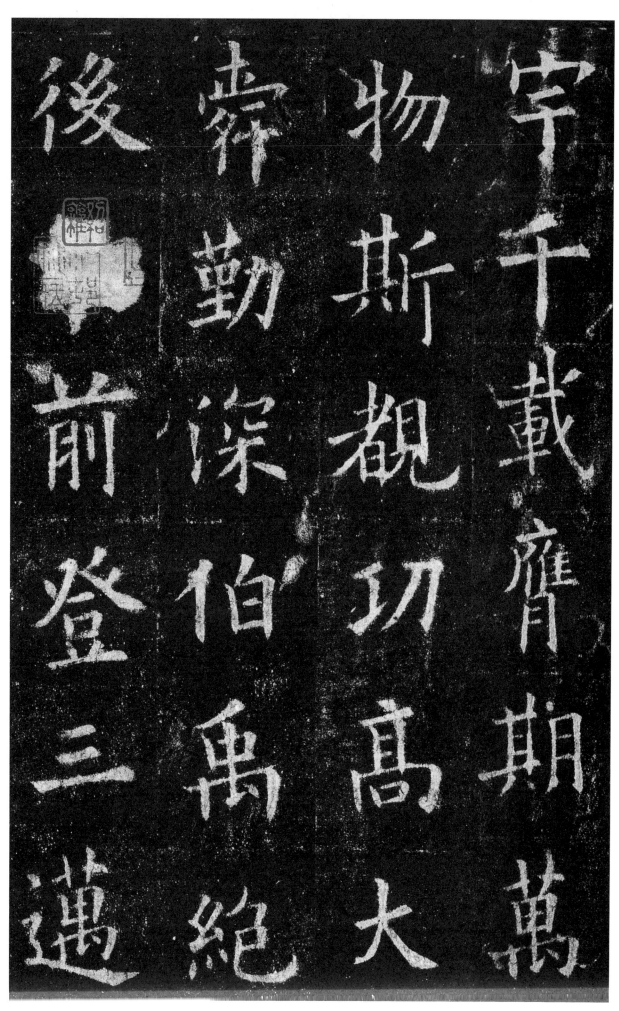

宇。千载膺期，万物斯睹。功高大舜，勤深伯禹。绝后承前，登三迈

后　舜　物　宇
　　勤　斯　千
前　深　观　载
　　伯　功　膺
登　禹　高　期
三　　　大　萬
邁　絕

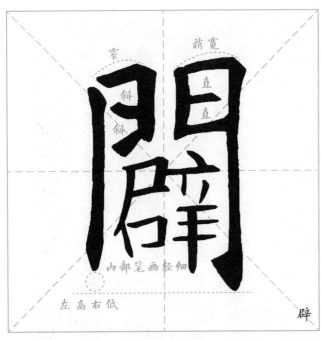

窄　稍宽
斜斜　直直
内部笔画轻细
左高右低
辟

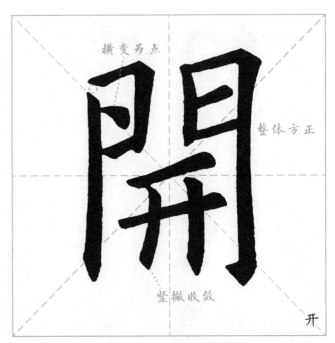

横变为点
整体方正
竖撇收敛
开

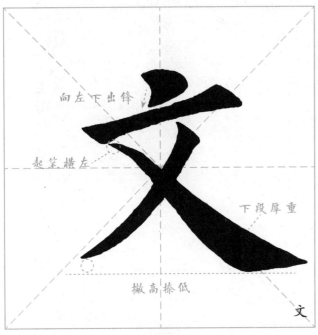

向左下出锋
起笔横左
下段厚重
撇高捺低
文

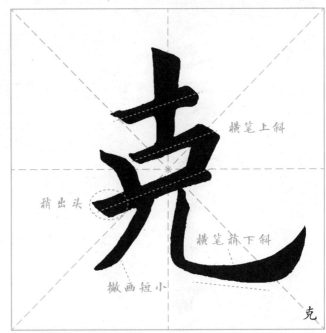

横笔上斜
稍出头
横笔斯下斜
撇画短小
克

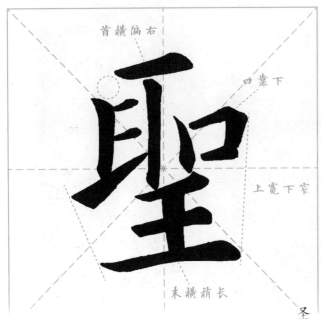

首横偏右
口靠下
上宽下窄
末横稍长
圣

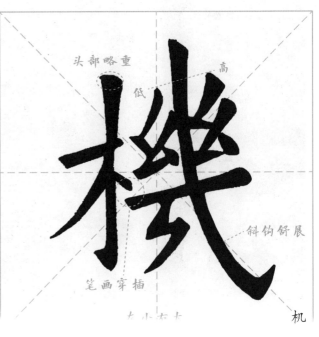

头部略重
高
低
斜钩舒展
笔画穿插
机

76

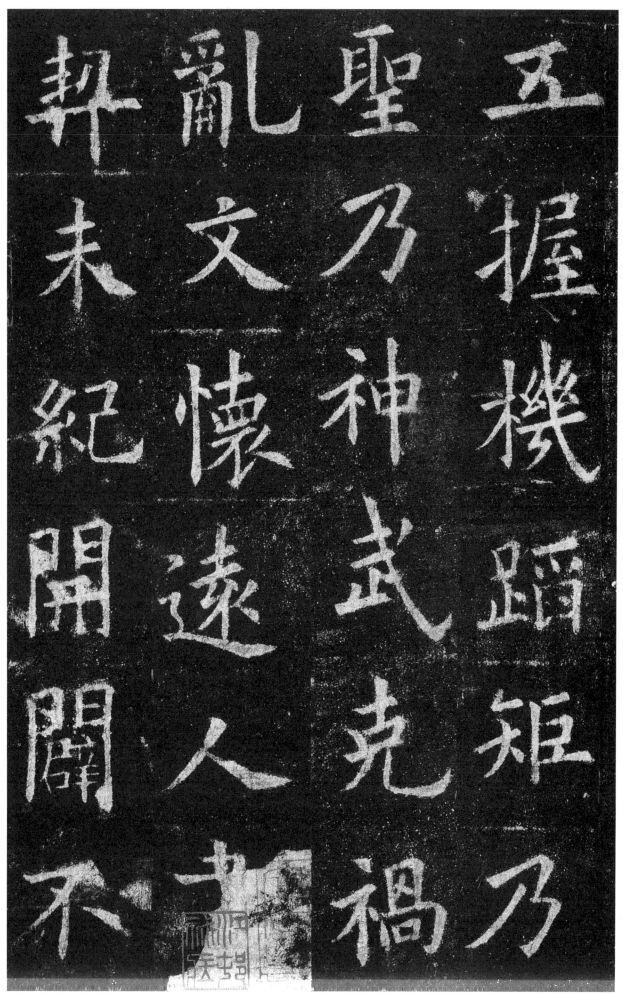

握机蹈矩，乃圣乃神。武克祸乱，文怀远人。囝契未纪，开辟不

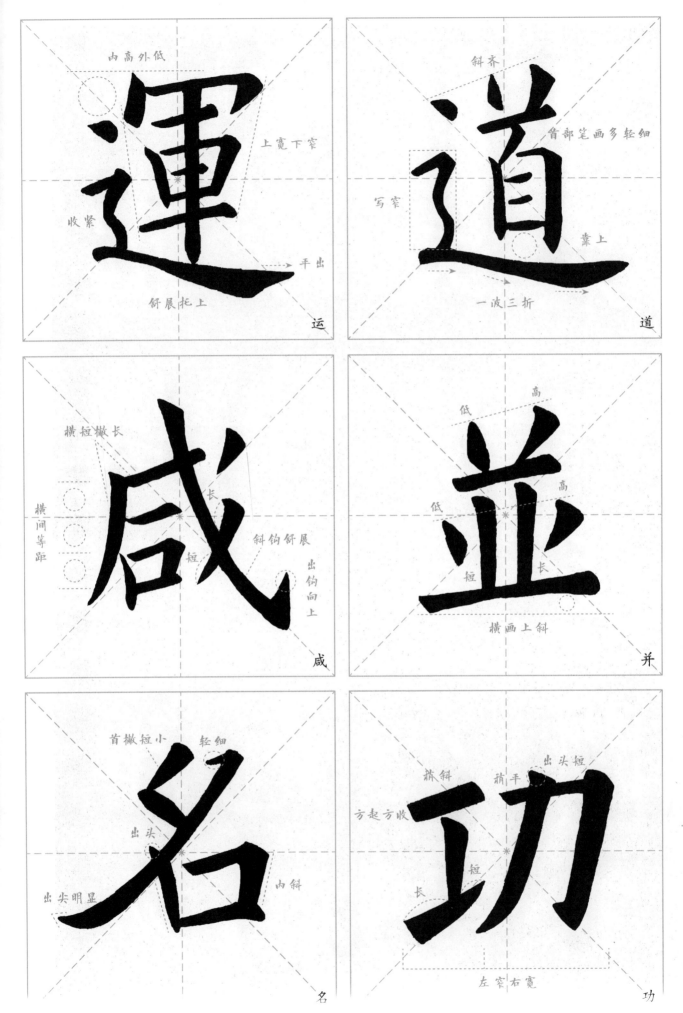

運　内高外低　上宽下窄　收紧　平出　舒展托上　运

道　斜齐　首部笔画多轻细　写窄　靠上　一波三折　道

咸　横短撤长　长　横间等距　短　斜钩舒展　出钩向上　咸

並　低　高　低　高　短　长　横画上斜　并

名　首撇短小　轻细　出头　出尖明显　内斜　名

功　稍斜　稍平　出头短　方起方收　短　长　左窄右宽　功

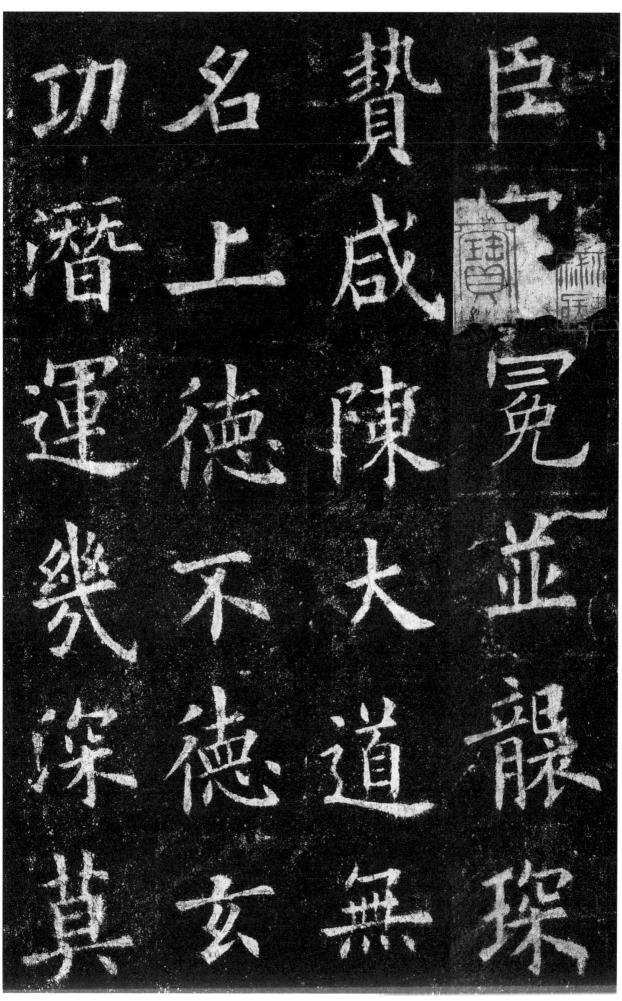

臣。[冠]冕并袭，琛贽咸陈。大道无名，上德不德。玄功潜运，几深莫

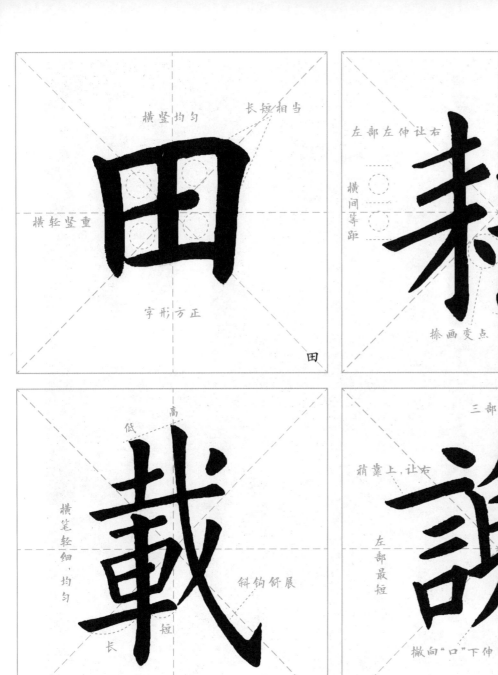

横竖均匀　长短相当
横轻竖重
字形方正
田

左部左伸让右　短　长
横间等距
两横上靠
捺画变点
耕

高　低
横笔轻细，均匀
斜钩舒展
长　短
载

三部均窄
稍靠上，让右
左部最短
窄长左靠
撇向"口"下伸
谢

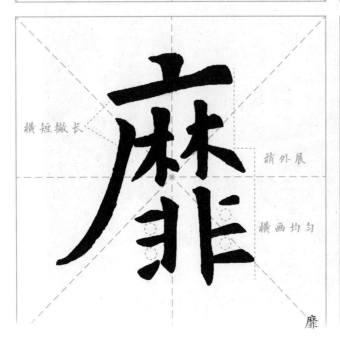

横短撇长
稍外展
横画均匀
麾

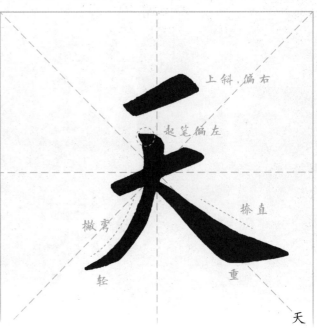

上斜，偏右
起笔偏左
捺直
撇弯
轻　重
天

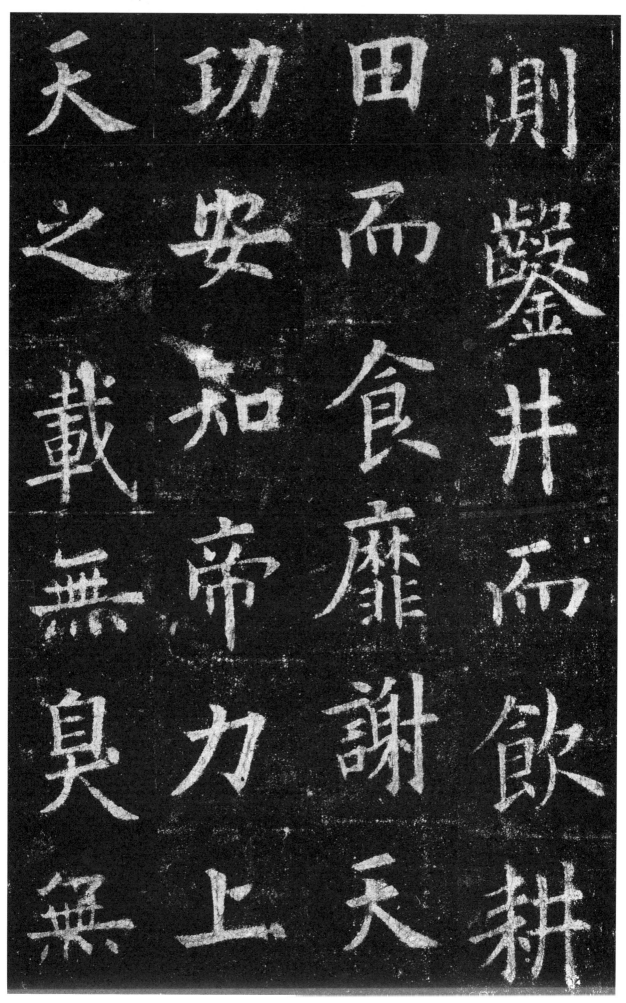

测。凿井而饮，耕田而食，靡谢天功，安知帝力。上天之载，无臭无

测鑿井而飲耕

田而食靡謝天

功安知帝力上

天之載無臭無

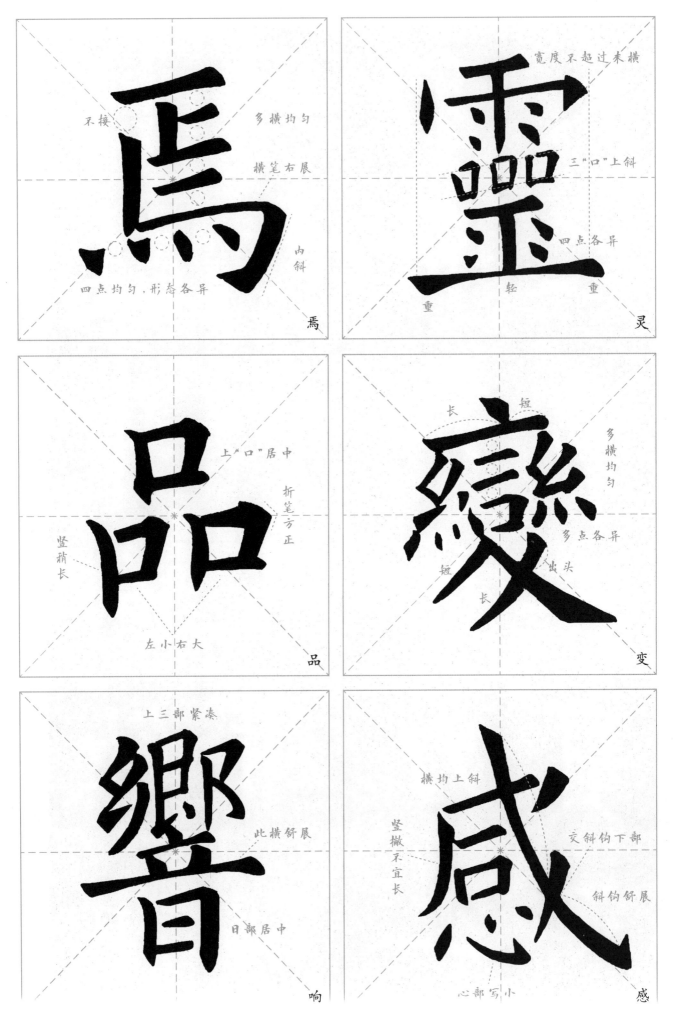

不接　　　　多横均匀

　　　　　横笔右展

　　　　　　　内斜

四点均匀，形态各异

馬

宽度不超过末横

三"口"上斜

四点各异

重　　轻　　重

灵

上"口"居中

折笔方正

竖稍长

左小右大

品

长　　短

多横均匀

多点各异

出头

短

长

变

上三部紧凑

此横舒展

日部居中

响

横均上斜

竖撇不宜长

交斜钩下部

斜钩舒展

心部写小

感

82

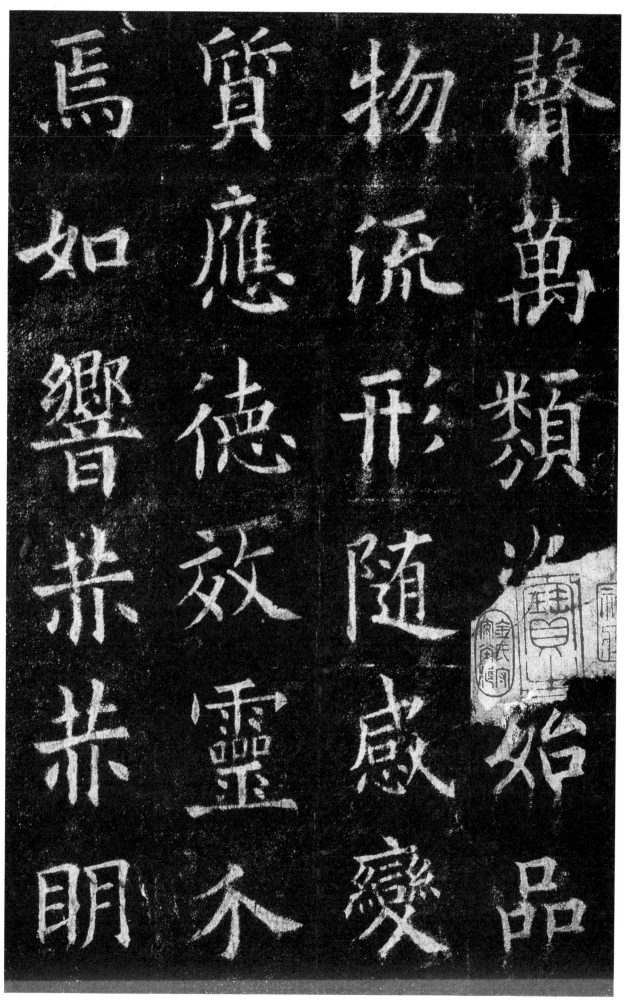

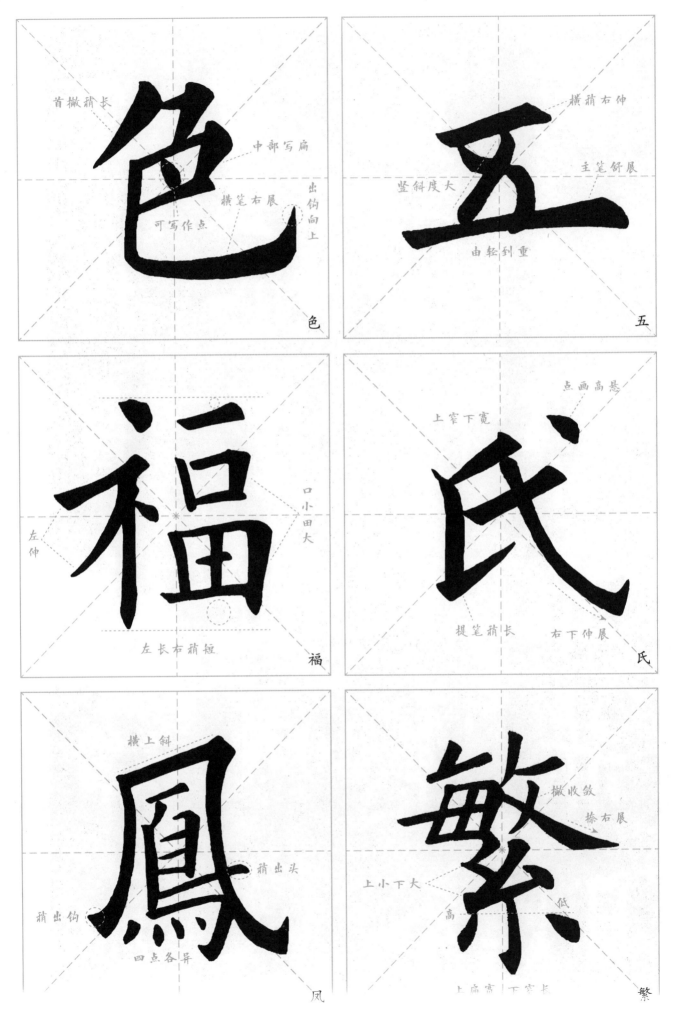

首撇稍长 中部写扁 出钩向上 横笔右展 可写作点

色

横稍右伸 主笔舒展 竖斜度大 由轻到重

五

口小田大 左伸 左长右稍短

福

点画高悬 上窄下宽 提笔稍长 右下伸展

氏

横上斜 稍出头 稍出钩 四点各异

凤

撇收敛 捺右展 上小下大 高 低 上扁宽 下窄长

繁

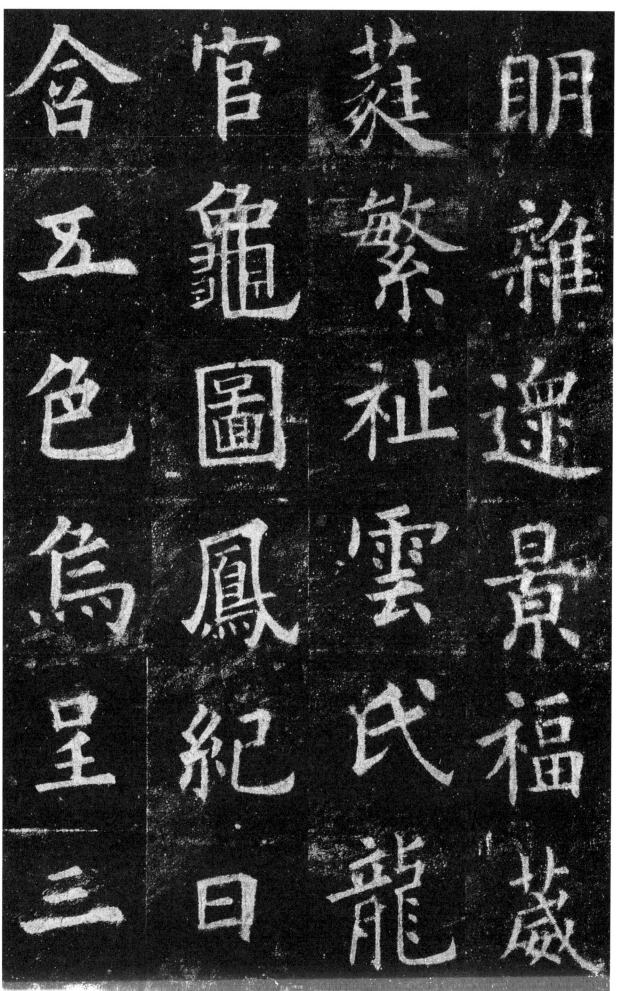

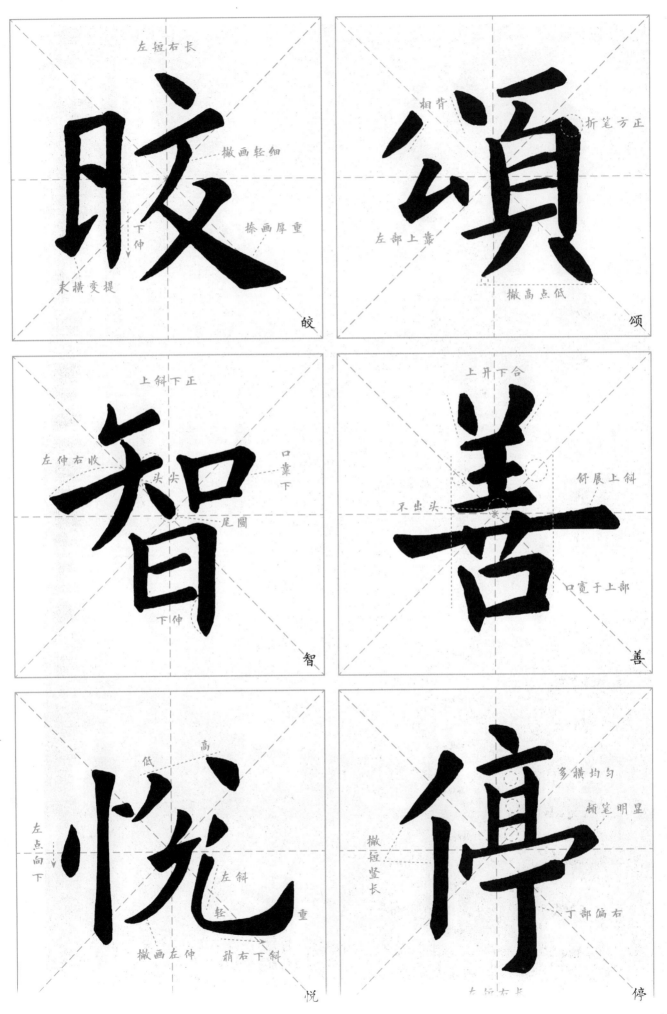

左短右长
撇画轻细
下伸
捺画厚重
末横变提
皎

相背
折笔方正
左部上靠
撇高点低
颂

上斜下正
左伸右收
头尖
口靠下
尾圆
下伸
智

上开下合
舒展上斜
不出头
口宽于上部
善

低　高
左点向下
左斜
轻　重
撇画左伸　稍右下斜
悦

多横均匀
顿笔明显
撇短竖长
丁部偏右
停

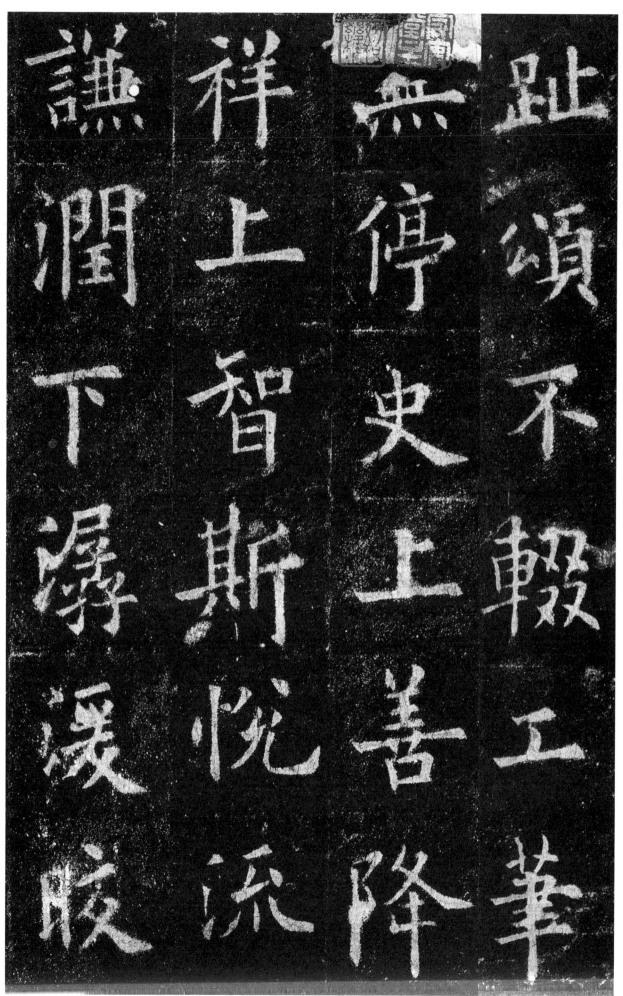

趾

颂不

辍工

笔

无

停

史

上

善

降

祥

上

智

斯

悦

流

谦

润

下

潺

湲

皎

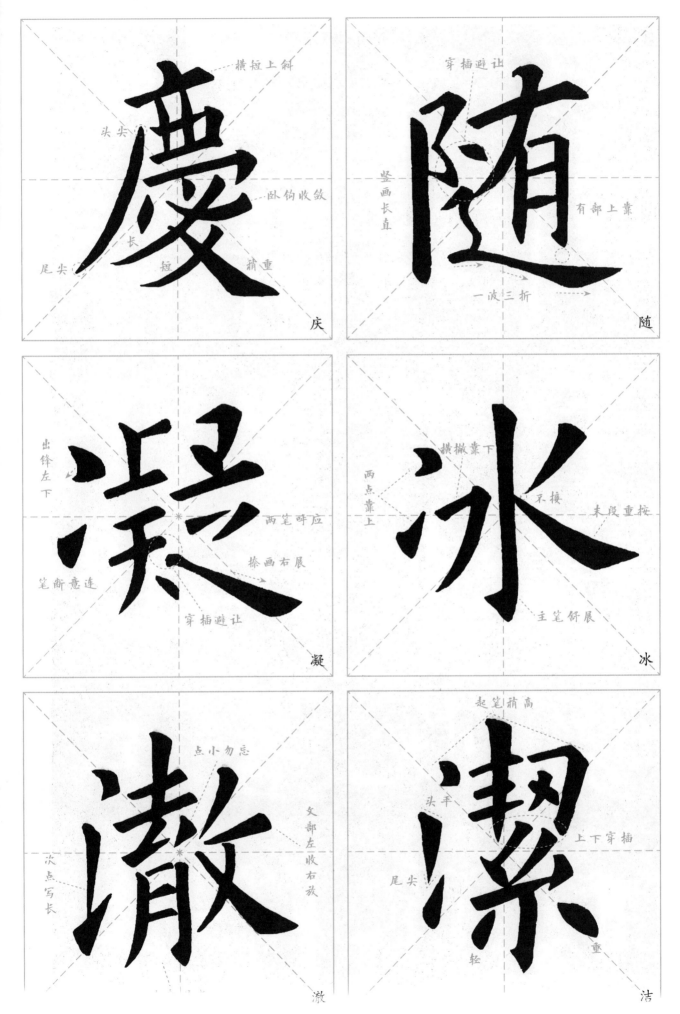

横短上斜
头尖
卧钩收敛
长
尾尖
短
莆重
庆

穿插避让
竖画长直
有部上靠
一波三折
随

出锋左下
两笔呼应
捺画右展
笔断意连
穿插避让
凝

横撇靠下
两点靠上
不接
末段重按
主笔舒展
冰

点小勿忘
夂部左收右放
次点写长
澈

起笔莆高
头羊
上下穿插
尾尖
轻
重
洁

洁。

萍旨醴甘，冰凝镜澈。用之日新，挹之无竭。道随时泰，庆与泉

潔萍旨醴甘冰

凝鏡澈用之日

新挹之無竭道

隨時泰慶與泉

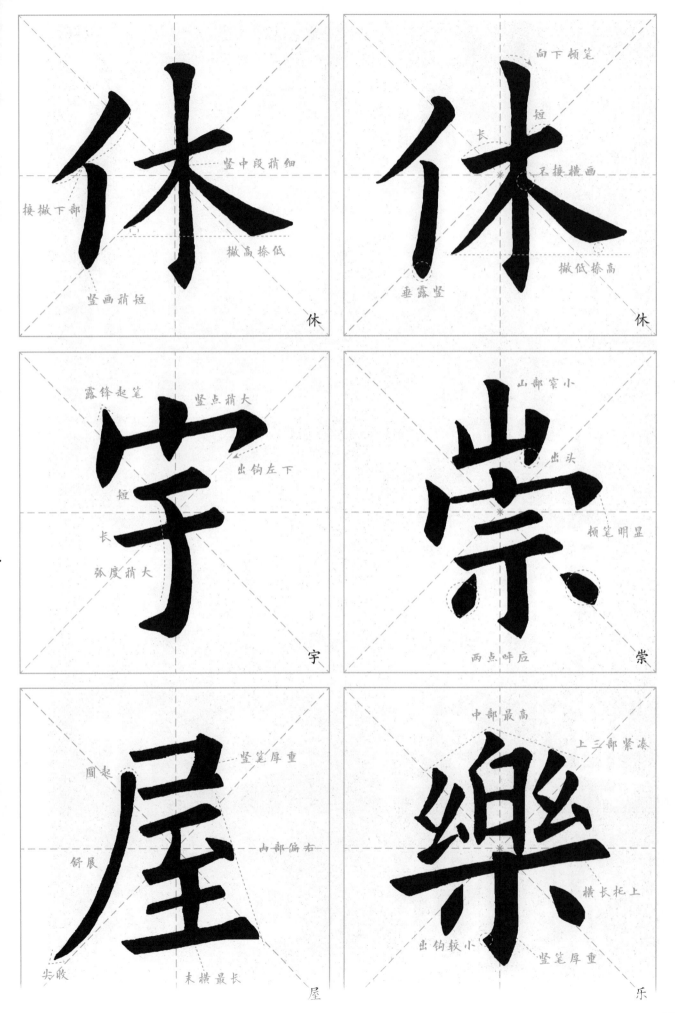

竖中段稍细
接撇下部
撇高捺低
竖画稍短
休

向下顿笔
长
短
不接横画
撇低捺高
垂露竖
休

露锋起笔
竖点稍大
出钩左下
短
长
弧度稍大
宇

山部窄小
出头
顿笔明显
两点呼应
崇

竖笔厚重
圆起
舒展
山部偏右
尖收
末横最长
屋

中部最高
上三部紧凑
横长托上
出钩较小
竖笔厚重
乐

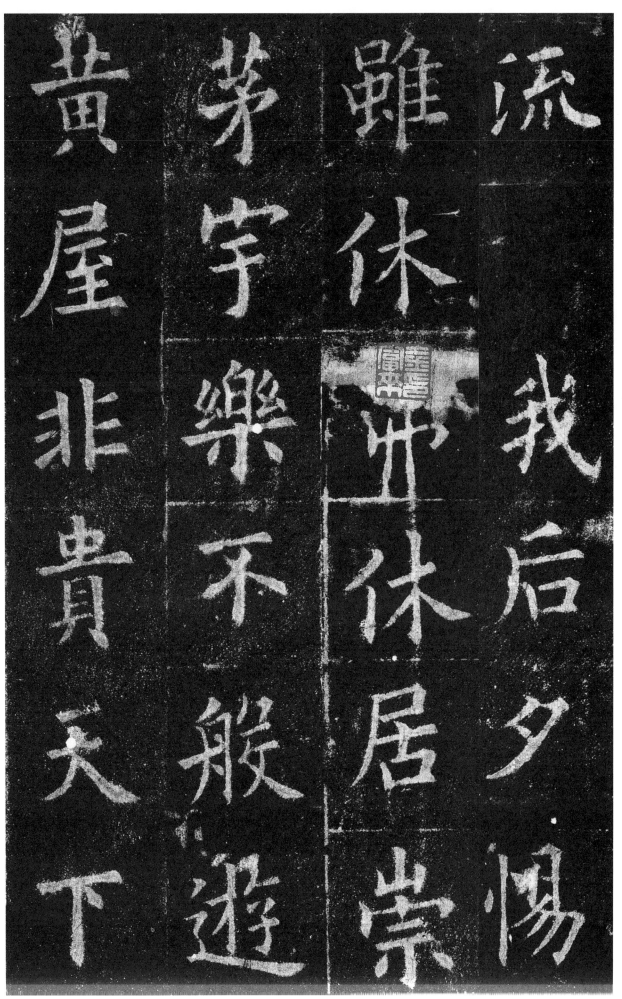

流。我后夕惕，虽休弗休。居崇茅宇，乐不般游。黄屋非贵，天下

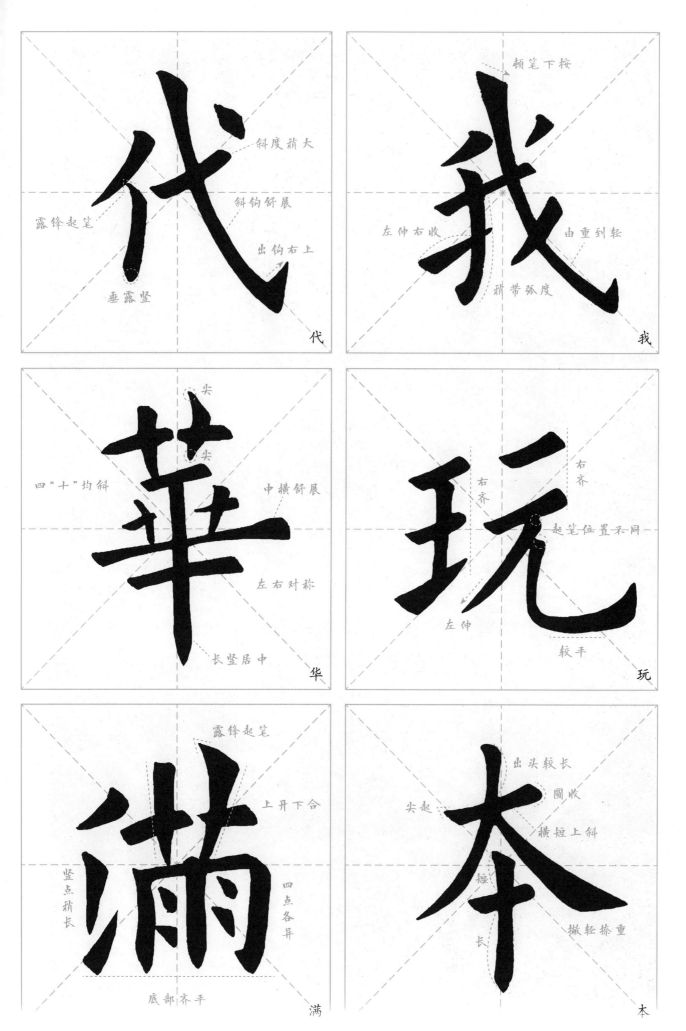

代 斜度稍大
斜钩舒展
露锋起笔
出钩右上
垂露竖
代

我 顿笔下按
左伸右收
由重到轻
稍带弧度
我

華 尖
尖
四"十"均斜
中横舒展
左右对称
长竖居中
华

玩 右齐
右齐
起笔位置不同
左伸
较平
玩

滿 露锋起笔
上开下合
竖点稍长
四点各异
底部齐平
满

奉 出头较长
圆收
尖起
横短上斜
短
长
撇轻捺重
本

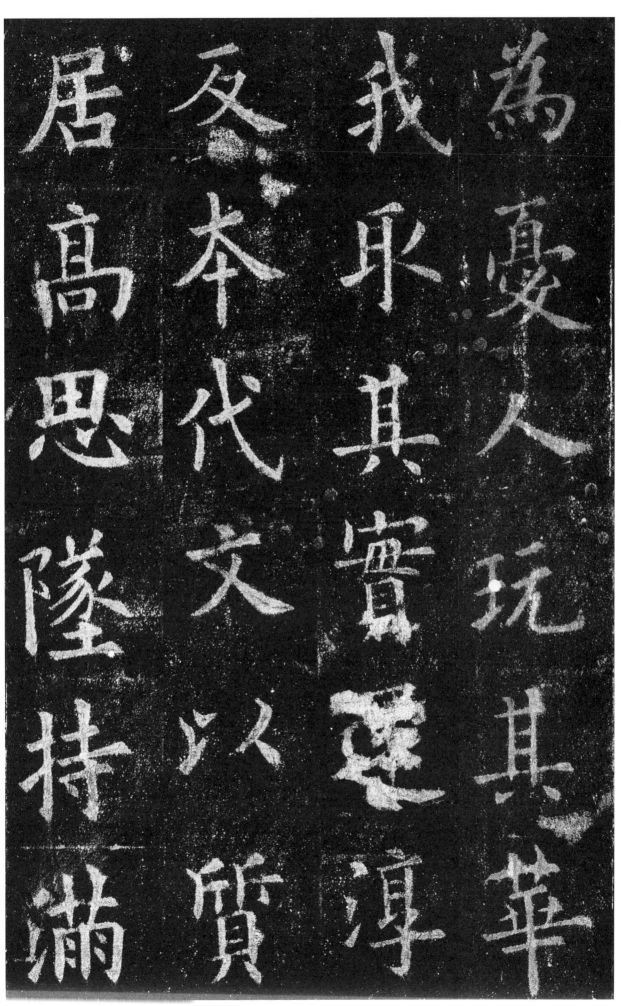

居高思坠持满

及本代文以质

我取其实宾淳

为真废人玩其华

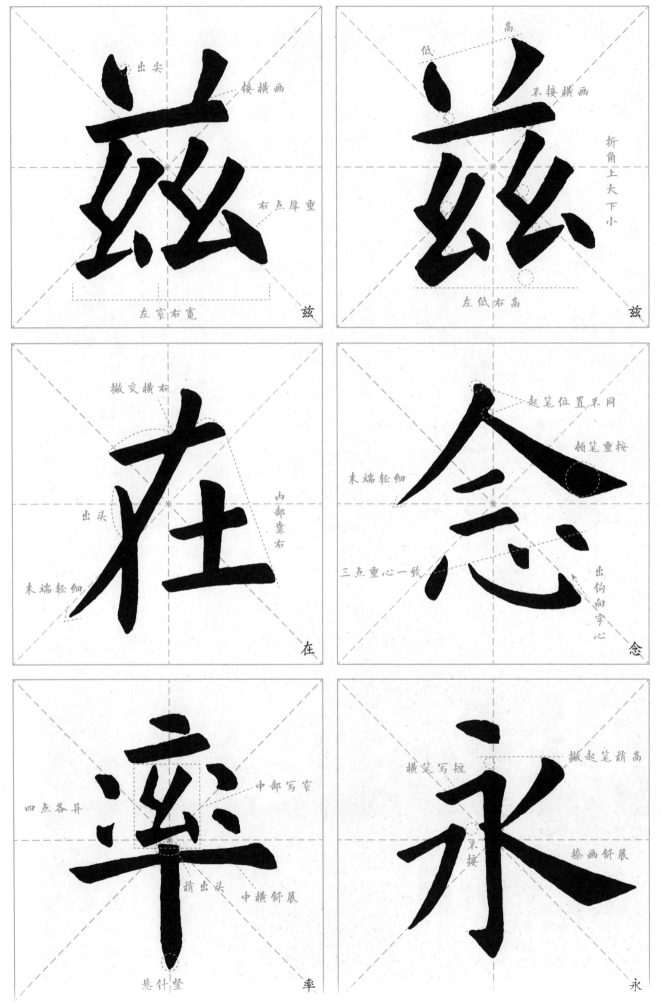

出尖
接横画
右点厚重
左窄右宽
兹

低 高
不接横画
折角上大下小
左低右高
兹

撇交横右
出头
内部靠右
末端轻细
在

起笔位置不同
顿笔重按
末端轻细
三点重心一致
出钩向字心
念

中部写窄
四点各异
稍出头 中横舒展
悬针竖
率

撇起笔稍高
横笔写短
接
捺画舒展
永

94

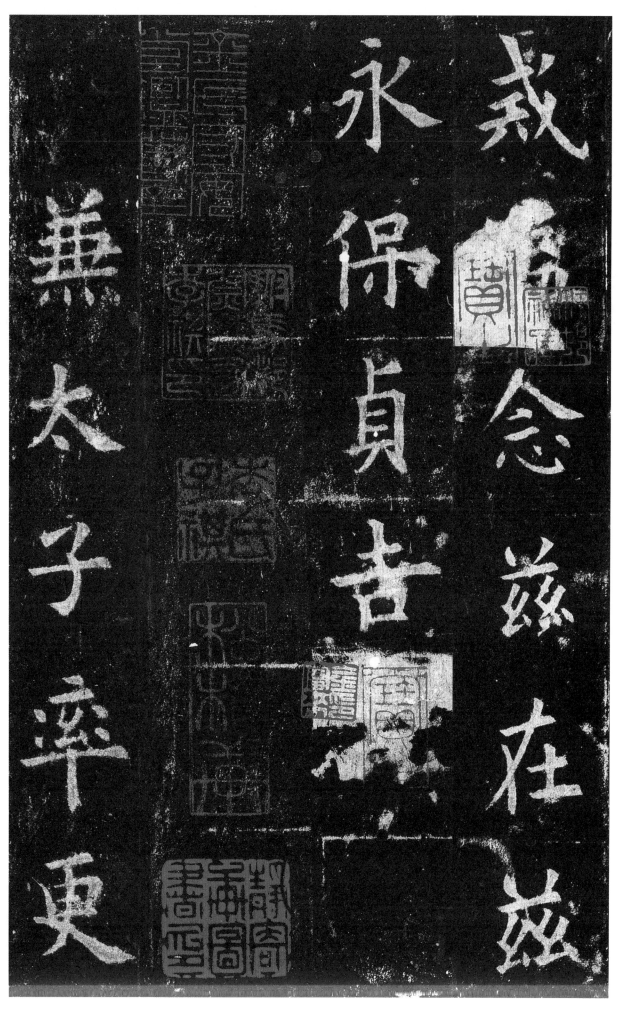

戒溢。念兹在兹

永保贞吉兼

太子率更

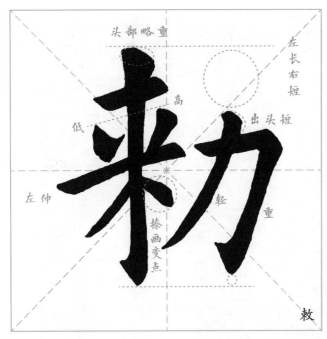

头部略重
左长右短
高
低
出头短
左伸
轻
重
捺画变点

敕

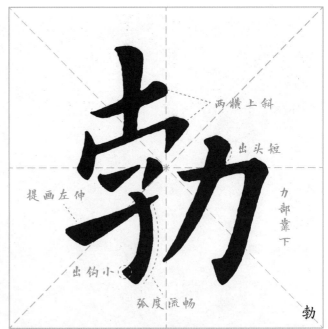

两横上斜
出头短
提画左伸
力部靠下
出钩小
弧度流畅

勃

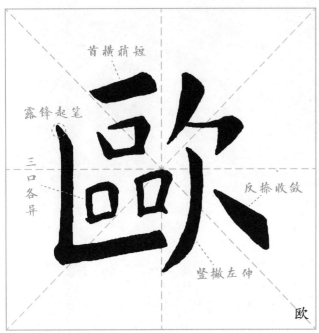

首横稍短
露锋起笔
三口各异
反捺收敛
竖撇左伸

欧

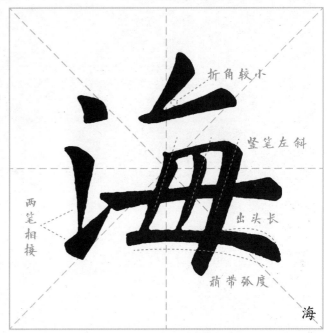

折角较小
竖笔左斜
两笔相接
出头长
稍带弧度

海

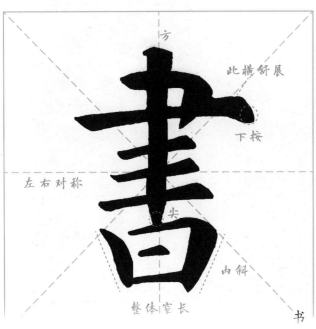

方
此横舒展
下按
左右对称
头
内斜
整体窄长

书

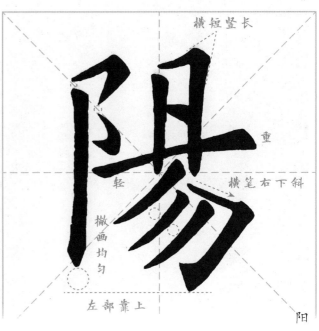

横短竖长
重
轻
横笔右下斜
撇画均匀
左部靠上

阳

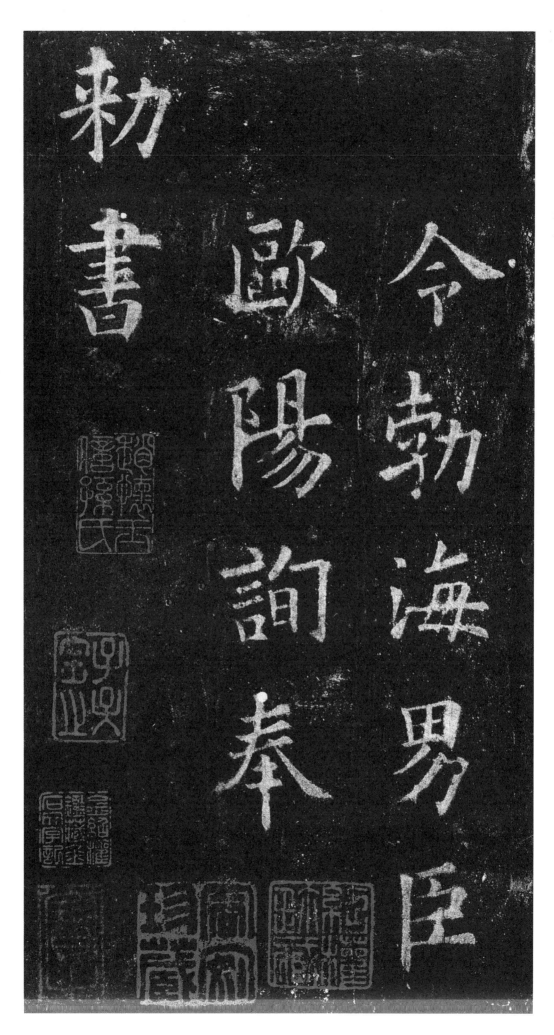

令勃海男臣

欧阳询奉

敕書

欧阳询《九成宫醴泉铭》笔法

欧阳询的书法特点是用笔方整,笔力刚劲。横画常常方笔起、方笔收,整体取势较平,劲直有力;长竖通常都写得较直,显得挺拔俊逸;钩画则小巧精致,出钩利落;点画多为方点,形如三角形;捺画则形如大刀……。欧楷笔法既爽快利落又灵活多变,气韵生动,恰到好处。

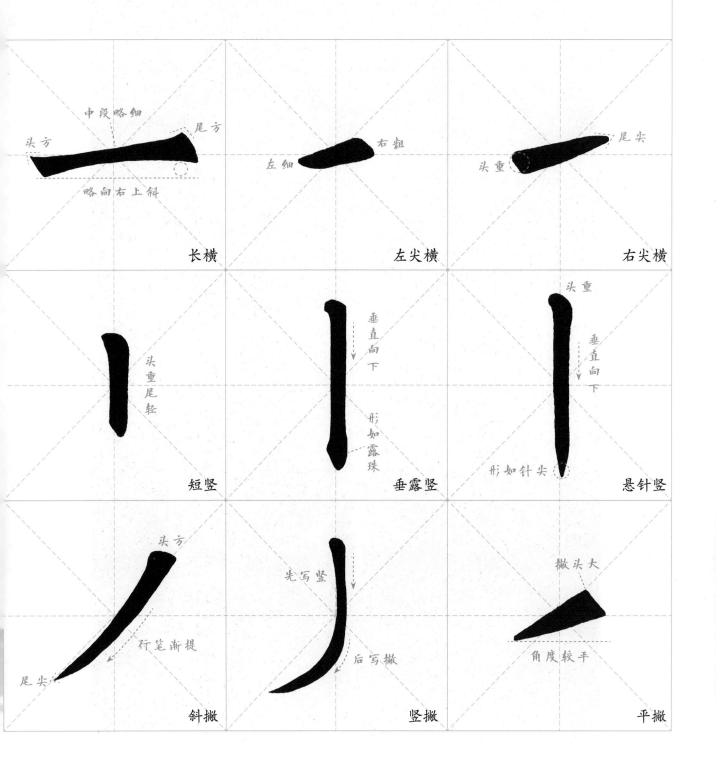

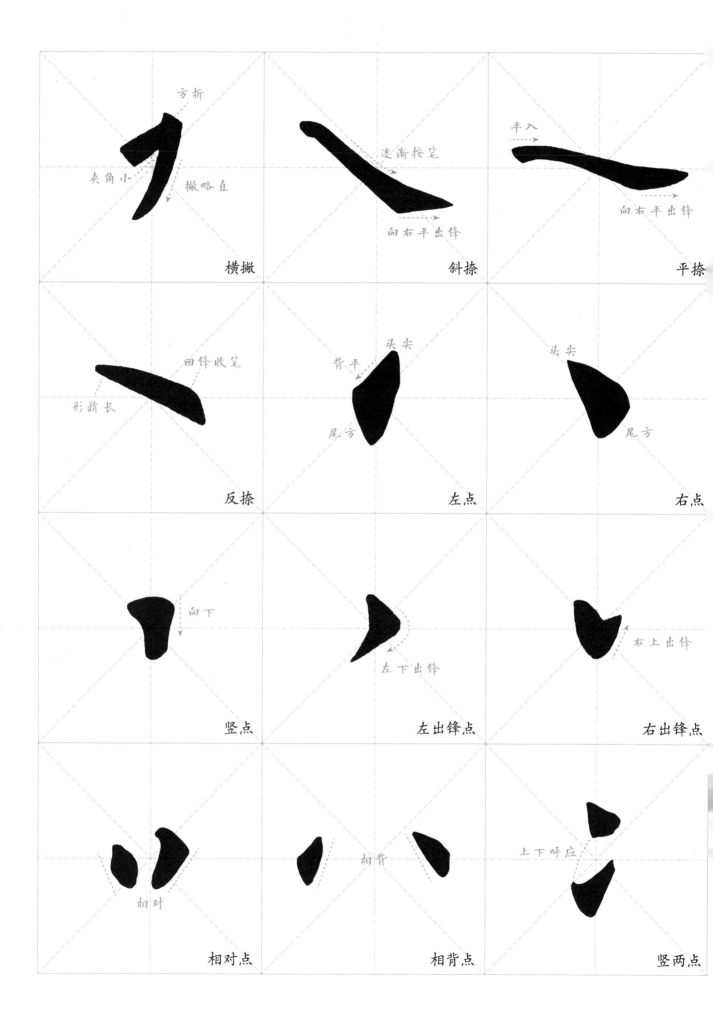

横撇

斜捺

平捺

反捺

左点

右点

竖点

左出锋点

右出锋点

相对点

相背点

竖两点

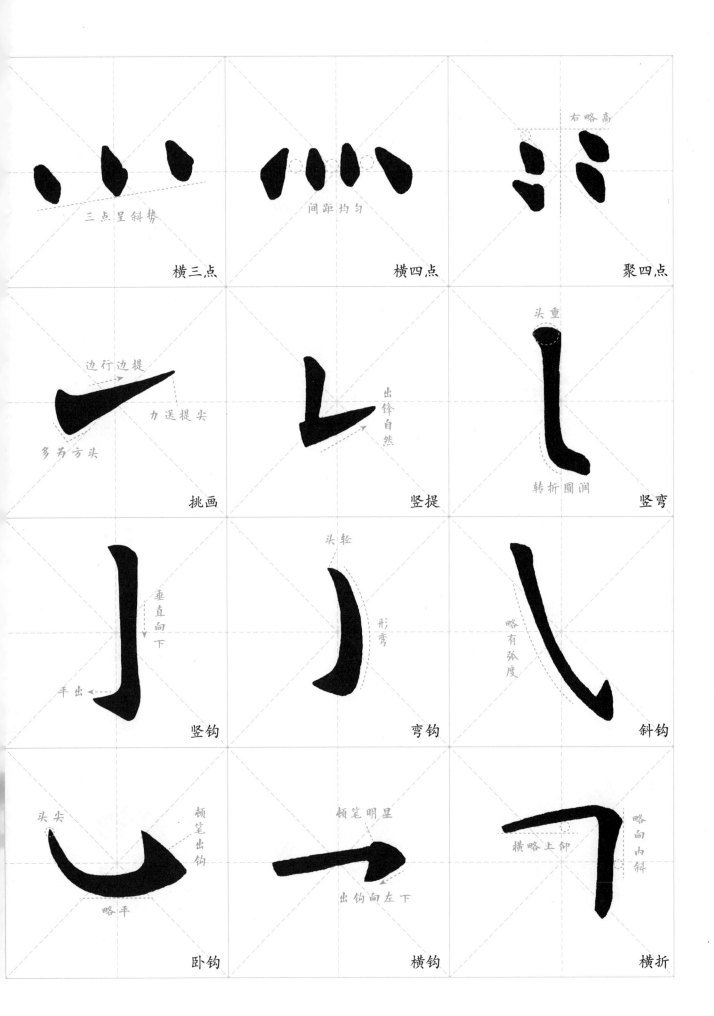

三点呈斜势

横三点

间距均匀

横四点

右略高

聚四点

边行边提

力送提尖

多为方头

挑画

出锋自然

竖提

头重

转折圆润

竖弯

垂直向下

平出

竖钩

头轻

形弯

弯钩

略有弧度

斜钩

头尖

顿笔出钩

略平

卧钩

顿笔明显

出钩向左下

横钩

略向内斜

横略上仰

横折

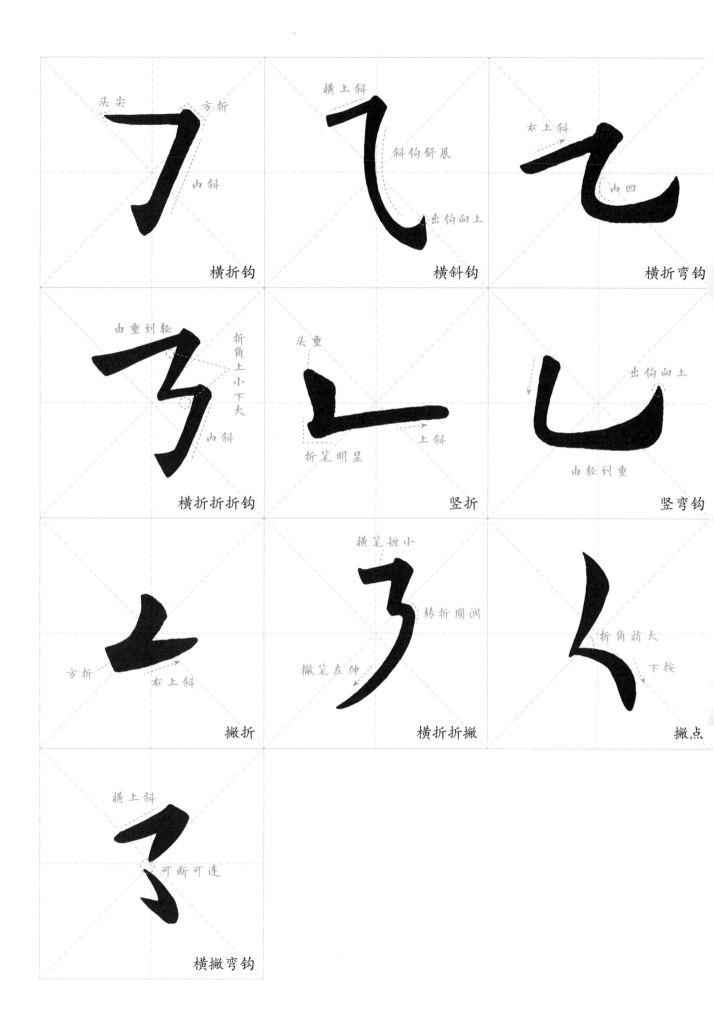

头尖　方折　内斜
横折钩

横上斜　斜钩舒展　出钩向上
横斜钩

右上斜　内凹
横折弯钩

由重到轻　折角上小下大　内斜
横折折折钩

头重　上斜　折笔明显
竖折

出钩向上　由轻到重
竖弯钩

方折　右上斜
撇折

横笔短小　转折圆润　撇笔左伸
横折折撇

折角稍大　下按
撇点

横上斜　可断可连
横撇弯钩